菊地信義
Nobuyoshi Kikuchi

装幀の余白から

白水社

装幀の余白から

著者自装

目次

I
枕木 9
朝のフレンチ 12
風合い 15
その他 18
地口 21
二度目 24
地雷 27
ごめん 30
直し 33

十字路 36
然然 39
あて 42
一瞬の花 45
律義な四角 48
醍醐味 51
たかい、たかい 54
きがかりな人 57
浜で 60
名前 63
キイチゴ 66
もずめ 69
賭 72
扉 75
豊かなもの 78

心の色　81

Ⅱ
本の裏芸　87
こまった装幀の本　91
手の言い分　95
ぎざぎざ　100
装幀の出前　106
わからない　110
居つづけ　114
ねこめし　118
厄介な　120
際に住む　123
正体不明　126
骨董市のみそっかす　130

夜のショットグラス　134
心の形見　135
P.　138
最初の文楽　140
まだ、そんなこと　144
鳥の本　145
「ようなもの」　147
冬の朝　151
白岩焼の大鉢　153
白い本　155
チリ八ミリ　162
ポジティブな諦観　166

あとがき　169
初出一覧　171

I

枕木

　相手が物なら、どんな思いも言葉にできるが、人には好意であれ、ためらってしまう。幼い頃からの物好きだ。学校帰りに木端や古金具を拾って、船や飛行機を作った記憶はあるが、友達と遊び回って、泣いたり、笑ったりといった思い出はない。そんな子供が長じただけか、それとも、人を怖じる性のなせる業か、詮索してもせんないこと、物や事を生きるしかない。
　枕木が好きだ。レールを固定する角柱。通常は軌道の砂利に埋まって表面しか見えない。それも目にするあらかたがコンクリート製だ。
　初め線路際の柵の柱に目が止まった時、それを枕木の廃材と思わなかった。縦に数列うがたれたミシン目状の穴が、木目や亀裂と一つになった風情に心が引かれた。以来、柵の枕木が見たくて、所用で近くに出かける折りは必ず際の道を行く。

枕木は四十センチ間隔で百本ほど、いずれも、雨水の浸入を防ぐため、天辺から三十センチ下まで白いペンキが塗ってある。ずいぶんと昔のことなのだろう、掠れて木肌の灰色と混じった色味は、金箔の剝落した古仏の様だ。際に茂る植込みに隠れている枕木をのぞくと八十本、その中でも気に入りが三本ある。

「クレー」と名付けた一本は、先端が帽子みたいに真赤に塗られ、レールを固定した犬釘の跡がクレーの描いた人の目や口に見える。

二本目は、ねがわくば闇にまぎれて連れて帰りたい「女人」。風雨に晒された灰白の肌ヘミシン目はいまにも消え入ってしまいそう。朧たけた佇まいは、どれほどの年月、砂利の中で、車両の重さに耐え、線路の際に佇てられ、有刺鉄線を打ちこまれていたものか。連れ帰り、洗いあげ、テラスに横たえて置きたい。

「キリスト」が三本目。蔦が這い上がり、先端に幾重にもからみついている。夏は緑の、秋には紅葉して赤い帽子をのせているようでほほえましい。冬の今は、葉も散り落ちて、先端の蔓がキリストの茨の冠を思わせる。ミシン目は虐げられた肌にも見える。

「古い枕木を頂けないか」と、最寄りの私鉄の保線班事務所を訪ねたら、「業者か」と問われ、面くらった。古い枕木は造園や園芸にお馴染みの材料で、専門にあつかう店もある。

ミシン目は、防腐剤を注入した穴で、目のある出物はないという。

未練がましく、積み上げられた古い枕木を眺めていたら、足元に赤錆びた楕円形の金具が転がっている。枕木の左右の端に打ち込んであった、割れ止めですと、声がする。「キリスト」の冠の内にこんな責め具が。埒も無いことを思い、神妙な顔で見ていたものか、興味があるならと、拾っては手渡してくれる。

ガタン、ゴトンという電車の走行音に二とおりあると知ったのは江ノ島電鉄を利用するようになってのこと。運転席の真後、仕切りガラスに子供みたいにおでこを付けはしないが、前方を眺めていたら、枕木が木からコンクリートに変わると、走行音も変化することに気が付いた。

木製は、ガタン、ゴトンが垂直に地面に染み入って消える。遠くの寺の鐘の音が、聞こえては遠くのに似て心が和む。それに対して、コンクリート製の音は、ガタン、ゴトンがレールを伝って付いてくる。何やら、急げ、急げ、仕事だ、仕事だと追い立てられている気になる。

朝のフレンチ

　旅先の旧知の骨董屋のドアを開けると、店の奥から好きなタンゴが聞こえる。それもSPレコードの音色。主人の話によると、SPを音源とするコンチネンタル・タンゴ二十数曲のCD。

　蓄音機で再生する音の深さと厚みは望むべくもないが、初めて耳にする曲もあって楽しめた。何より、好きな「黒海の辺で」が取をとっているのが嬉しかった。

　開店以来、三十年近く応接間のように使わせてもらっている珈琲店「樹の花」でかけたら、図らずも店によく馴染んで、夕暮れ時の定番になっている。

　朝、「樹の花」の二杯のフレンチ・ローストが習性になって久しい。

　豆は生きものです。焙煎された豆の表情を読み、粉にひき、香りを聞き、粒子に話しかけるように湯を注ぐ。盛り上がる珈琲の姿形に次の湯加減がみちびかれる。一杯、一杯、

ライブ演奏しているみたいです。と話す女主人や二人のスタッフがいれてくれる珈琲、旨いまずいをこえたこちらには命の水。

眠気を覚ますというより、五感をオンにする儀式。口には出さないが、味の印象を言葉にしてみるのだ。珈琲の味は、抽出する技術と豆の良し悪し、焙煎の加減による。それと、いただくこちらの体調。

一杯目、豆も焙煎も申し分ないが、少々軽い、蒸らしがちょっぴり不足か、湯の温度に難ありか。逆もある、蒸らしが過ぎたか、わずかな酸味が旨さの足を引いている。技術が良いから、豆の状態が見える気にもさせる。生豆の姿はまずまずだが、天候が悪くて内に難あり、焙煎が少々深く入って、苦みが旨みをおさえつけている。日陰の枝で育った豆かしら、未熟な油分と糖分が焙煎で雑みに変わってしまった。これも豆の性質によるのか、高温では得も言われぬ旨みを感じるが、温度が下がると、旨みがかすんでしまう。などなど。

二杯目をいただく理由は、最初の一杯の印象を確かめ、二杯目のわずかな味の変化に感覚を澄ませ、言葉をさぐるのだ。

こまったことに、この数年、焙煎もスタッフの技術も安定していて、ついつい旨いの一

語で二杯目もいただいてしまうことだ。

熱く、濃いフレンチ・ローストを口に含むと、味蕾(みらい)が粟立つのがわかる。二口目を飲み込むと、苦みの粒子がふりそそぎ、口中に旨みの花が咲く。少しぬるくなった珈琲を口に遊ばせていると、かすかなキャラメルの甘みと苦みがたゆたい、鼻腔にほのかな官能の匂いが漂う。さめた最後の一口の透明な苦みが、口中の旨みの名残を一つにして、のどへと送り、消える。

こんな二杯目と出合った朝は、もう感覚をオフにして「黒海の辺で」の艶めくジョルジュ・ブーランジェのヴァイオリンに身をまかせ、三杯目のフレンチにブランデーの数滴でもおとして、いただきたい。

濃く深い味わいの葉巻やシングルモルトのウイスキーを体が受け付けてくれなくなって数年になる。蓄音機で再生するSPレコードの音色が、ふっと、きつく感じられ、フレンチを咽(のど)にことわられてしまう朝があると思ったら、CDに収録した人の心がいとおしくなった。

風合い

　本の装幀という仕事柄、紙や布との付き合いは長い。縁あって、メーカーの製品開発に係わってもきた。
　若い編集者に、依頼された装幀の原稿を説明していたら、紙の風合いとは何ですか、と問われとまどった。辞書に視覚や触覚などによって生じる織物や紙の感じとあるが、どのような感じかと真顔で言う。
　以前、必要があって、辞典の類をあれこれひもといたが、確たる内容を得ることができなかった。ただ、言葉としては、近代以後に織物の生産や流通の現場から出て、話し言葉の域を出なかったと思われた。日本国語大辞典は、項目の用例を昭和までの文学全集や個人全集にあたって、必ずつけることを原則にしていると聞いた。風合いの項に用例がないところを見ると、いまだ独立した内容を持たない言葉と考えていいのではないか。編集者

に話したことは、体験から紡いだ私見にすぎない。

常日頃、着物で通している料理屋の女将に聞いた話だ。風合いの良し悪しは、絹のやわらかな着物に限ったことではない。紬のしっかりした帯地にも使う。着物や帯の風合いは、見た目で感じる。長年、着物で生活していると、布地の見た目の印象と、実際に手に取った触感のちがいを様々に体験する。遠見には、やわらかな生地と見えたものが、手に取ると、かさもあり、ちりちりとした触感が心地よい。帯地も、見た目には硬そうだが、手にすると、しっとりとして、こしも、はりも、もうしぶんない。こんな経験を重ねていくうちに手に取らずとも、風合いの良し悪しが見えてくる。

女将の話に合点がいった。風合い感は、触感といった個人的で、それも具体的な体験を重ねて成る感性に半分はささえられている。それで、概念化しにくいということだ。とりあえず、風合いとは、紙や布が視覚や触覚に発信する印象を、個々の過去の紙や布との体験を止揚して成る感覚だとは言える。

良い風合いの着物を目にすると、触ってみたい、身につけたいといった思いがかきたてられる、と言う女将の言葉の底には、触られたい、触らせてみたい、といった思いが潜んではいまいか。身につけるものは、ぬぐものでもあるのだから。

16

本の装幀、そのカバーや表紙は、人の目に留まり、手に取られ、めくり、読まれることを意図して作られる、その基盤となるのが風合いの良い紙や布だ。しかし、残念なことに現在の印刷が紙に求めるのは、速く大量に印刷できる性質だ。やわらかな、ふんわりした、風合いの良い紙は敬遠される。印刷の速度、インクの濃度や量の加減、印圧による紙の剥離への気配りなど、人の目と心を要する。生産性を第一とすれば、印刷できないと言われかねない。

つるつるの紙に印刷された情報は、モニターに光学的に表示された情報を目にするのと同じ印象がある。どこか一方的で、記号のやりとりに終始している。人は、人が硬いというものを軟らかく感じることもあれば、その反対もある。飢えや病にある人を思えばいい。個々の体験をとおしてつちかった感受性と情報が止揚され、個々の経験となることを恐れてでもいるような情報社会にあって、個々の視覚と触覚を全開にして感受することを求めるメディアとして、本は風合いを大切にしたい。

その他

　東京なら、京橋あたりの古美術店の棚の一つに静やかな目をやり、主人が声をかける間をかわして、ありがとうの一言で立ち去る。身形(みなり)に隙もなければ、強張(こわば)りもない。そんな御仁が、露天の骨董市の薄縁(うすべり)の端へ腰を下ろし、細長い容器から、何やら棒を取り出しては眺めている。あれで、数分がとこの、長く感じられたことったらない。何を見ているのか、買うのか、気になってしかたない。やおら立ち上がった背中を見送って、手にした棒が温度計。子供の頃、庭先へ穴を掘り、ホースを切って垂直に埋め、紐に吊して地温を計ったあれだ。ホースで気が付いた。御仁が眺めていたのは、容器の方。ろくろ挽きで径二センチ、長さは四十センチ前後が六本。いずれも白木にアメ色の古色が付いて味がある。あの御仁も、用を探って、何に使えるか、思いめぐらせたが浮かぬまま腰が上がった。ていたのかしら。

これといった収穫はなく、それでいて市を後にするのは物足りない。そんな日は、紙物屋に足が向く。出店が百を越える骨董市なら、紙物を商う店の一つはある。汚れた浮世絵や版本を別にすれば、おおむね昭和三十年代までの絵葉書や映画、演劇のパンフレットにプログラムをはじめ、ありとあらゆる印刷物だ。デッドストックの薬や野菜の種の袋。未使用の質屋の通帳の束。学校の備品カタログときりもない。そんな紙物屋の人の寄らないその他を入れたダンボール箱を物色しながら聞く客と主人のやり取りがこの日一番の掘り出し物。

「女学校の卒業アルバム持ってない、共学校でもいい。女子の写真アルバムで運動会や運動部のスナップ、集合写真が張ってあれば最高です」

「……」

さて、面妖なと目をやれば、夫婦もの。カミさんがとりなすように、内の人、女子の運動着を研究してます。

「お客さん、ありましたよ。持ってきました」と主人の声。腰を下ろした老人に何やら手渡した。薄っぺらな冊子。ためつすがめつ眺めていたが、数冊を選び、勘定を済ませ、ひと呼吸し、きびすを返す。好奇心から主人に残りを見せてもらったら、謄写版の印刷見

本。マッチのラベルや領収書、名刺に結婚式の案内状、等々の作例集。奥付に昭和五年七月版とある一冊を譲っていただいた。

その他の箱をあさっていたら、妙なカードが出て来た。真赤な日の丸が印刷された、ハガキより一回り小さな紙片。日の丸が形押され盛り上がっている。余白の左右に愛国とカードの文字が印刷してある。裏に慰問のことば、とあって罫線の書き込み欄。仕舞に在満在支の将兵様へ、とある。下に小さく老舗の百貨店の商標。冒頭の住所氏名を記す欄、切り取りのミシン目は何枚か綴ってあった一片。戦地へ送る慰問袋に入れる、ノルマで書いた一枚かしら。というのは、黒のインクで文章が書いてある。「皇軍の勝利も皆様の忠勇なる御活動による事と心つよく存じます　銃後にありて何なりと御役に立ちたいと存じます　兵隊さんの事を思へば……と」とある「何なりと」や「思へば……と、」にノルマを受け入れた自分のふがいなさがあらわれた。気になって、残した一枚が、その他の箱に潜んでいたか。

物が売れぬなら、こんなカードが必要の世間へ替ればいいと考えるやからが現れるやもしれぬ。桑原桑原。

地口

　二月の二の午前後、あれで十日ほどか、事務所近くの宝珠稲荷に地口行灯が並ぶ。駄洒落の文句とひょうきんな絵を描いた箱行灯。側面に奉納者の名と家内安全といった祈願が記される。
　「今は、浅草の提灯職人の手になるが、以前は町内の絵心のある、御隠居が描いた」と、馴染みの床屋の主。祭の話になると止まらない。
　「稲荷信仰が盛んだった江戸の時代、武家の屋敷内や町内に、おびただしい数の稲荷が祀られていた。初午には、五色の幟が立ち、子供達が太鼓を叩き、笛を吹き、祭一色。武家屋敷も、この日は門を開け、稲荷の参拝をゆるし、茶菓や甘酒、赤飯をふるまった。この稲荷は、三河の領主の江戸屋敷に祀られていた。戦後、町内に寄進されたもの。地口行灯が奉納される稲荷は都内でも数少ない」と、主の口ぶりは自慢気だ。

その地口行灯、上部に紫と紅でギザギザ文様を描き、地口の文句は、墨で縦に分ち書き。下に地口絵、線は墨。彩色は黄、橙、青、緑、それに紫と紅の七色。線のスピード感、彩色のテンポで絵が見えを切るようだ。地口の文句は、諺や童謡、和歌や芝居のセリフが題材。みんなが知っている文句を、ちょっぴり変えて楽しむ、言葉遊び。

江戸の初午のにぎわいを今に伝える地口行灯。祭が終われば破り捨てると聞いて、町会の役員でもある主に、毎年、気に入った数枚を選んで切り取っていただく。

好きな一枚の地口「玉子の舞」は謡曲「殺生石」の美女「玉藻の前」の洒落。その地口絵は、背の高い、顔に目鼻も欠く、のっぺらぼうが扇を手に舞う姿が描かれる。美女は狐の化身、絵も洒落てる。

もう一枚は笑える。地口絵が、目から角が生えた様に、足袋が飛び出す小僧さん、その仰天ぶりったらない。地口の「目から出た足袋」は「身から出た錆」の洒落。

何ともほほえましい一枚が、美女とふぐが顔を見合わせて笑ってる絵に「笑う顔にはふぐきたる」「笑う門には福来たる」の地口だ。

外国の知人にプレゼントしたら、四角の枠に地口絵を張り、床に立て、後へライトを置き、インテリアとして楽しんでいると、写真も送ってくれた。その一枚が色っぽい。しな

をつくって美女が横ずわり、目もとにほんのり紅をさす。添えられた地口は「わしは寝どころ」。この地口の見当がつかぬ。散髪の折に口にしたら、隣で子供の頭を刈っていたお内儀（かみ）が「宇治は茶所」です。何やらたしなめる口ぶりに、主が話をとりなして、切り捨て御免の武士の世、町人のうさばらしが、地口、地口絵ということで。

ある日、主が地口絵をモチーフにした千社札を手に入れたという。昭和の初め頃まで人気のあった千社札の交換会のために作られた木版刷り。地口絵は、屋根の上に頭が蟹の男が一人。地口が「たかい家根から蟹そとみれば」とあって、際へ「高い山から谷底見れば」と、種明かし。何ともいただけない。地口絵は、肉筆が身上。線のスピードと彩色のテンポ。描き捨て御免ということだ。

ここの稲荷の地口絵、男や女、狐や狸に係りなく、目と口の墨線に紅色が勢いよく塗り重ねてある。血の涙でもあるまい。紅色は絵のスピードやテンポを、目にもの見せるため。町内のやんや、やんやが聞こえる。

二度目

　麺の類(たぐい)を食べたいと思うことは、まずなかった。くいしん坊の性か、昼にせよ、夜であればなおのこと、主食だけで済んでしまう、そんなものたりなさが、麺につきまとう。
　旨い、と思ったことは、これまで二度ある。一度が、京都の祇園新橋〝萬樹(まんき)〟のうどん。
　馴染みの鮨屋の、京一番の天ぷらをだす、の天ぷらに誘われてのこと。
　釜揚げうどんの、弾み、粘り、滑るが一つになった食感に啜り込み、嚙む口が止まった。ゆっくり嚙みしめると、じんわり滲み出た液が口中の汁味と一つになって、旨味が一瞬澄み渡り、ふと消える。何なの、という思いでゴクリうどんを呑み込む。白湯で口をすすぐ、そんなすがすがしさに、二箸めを啜り込んでいた。以来、京都の昼は、〝萬樹〟のうどんと決めていたが、お内儀(かみ)の体調が思わしくないと、数年前に店を仕舞った。
　夜食を食べあぐね、銀座三丁目の仕事場から、木挽町通りを京橋方面に歩いていたら、

暗い路地の入口に小さな行灯が置いてある。みると、中ほどに、明かりがこぼれる一軒家。誘われて行くと、まるで新派の舞台から、もってきてしまったというような店構え。間口は二間、半間の引き戸の内は十二席の小体な蕎麦屋。

店のしつらえは古道具屋から買い揃えた部材でまかなったと、後に主人がほんのり頬を赤くして口にした。一寸見には大人しそうな主人だが、どうして、内の強さをなす、はにかみがそう見せる男前。お内儀はというと、小股が切れ上がる、といった形容は、斯くの如き、美形。

そんな二人がすべて切り盛りするお店。その夜、酒の肴は何をいただいたものやら覚えはないが、蕎麦の旨さに仰天した。これが二度目。いや旨いと感じる自分に驚いた。蕎麦好きが案内してくれた、高級な懐石仕立てや、モダンなカウンターでワインといただいたこともあるが、旨いと思うことがなかった。

蕎麦のとうしろうが感じた旨さは汁にある。それまで食した蕎麦汁、いずれもこちらの口には甘いか辛いか、それにだしの味や匂いが立っていた。対してこの店の汁、いずれも一人歩きすることなく、旨さだけが口にある。

最近になって、初めての夜の汁の印象を口にしたら、汁は、味醂と砂糖、それに醬油を

煮立てたかえしにだしを加えて作る。そのかえし、床下の土に埋めた瓶で七日寝かせる。そのために一軒家を探し求めた。と、はぐらかした、後を継いだお内儀「初めてビルの谷間の小さな仕舞屋を目にした時は、こんな所に店が作れるものか、半信半疑でした」。

以来、編集者と仕事の打合せの席にも使わせてもらっている。というのも、玉子焼やあさりの煮つけ、鴨焼に鳥わさと、酒の肴もめっぽう旨い。別格は旨い汁で煮たあさりの一皿。汁にあさりのエキスと生姜の香りが加わって、連れのだれもが、一滴残さず呑みほしている。それに玉子焼、旨い汁をかくし味に焼く、この店ならではの一品。

それに、もう一品が、この店の心地よい酒と肴のテンポ。蕎麦屋の酒、長っ尻や徒口は無粋、と、品書きにはないが。

蕎麦それ自体の旨味や主人の仕事を味わうには年季がたりぬ、旨い汁と肴をかくれみのにして、蕎麦の味をたぐりよせるしかない。

地雷

　大正から昭和の初めに活躍した写真家、福原信三さんの写真が好きで作品集のあらかた手に入れたが、氏の編集した『武蔵野風物　写真集』には縁がなかった。それが昨年暮れ、鎌倉の骨董と古書を一緒に商う店で出合った。函の背文字に目が止まってびっくり、出合えたことでなく、その堂々たる佇まいに。こんな立派な本だったのか、口には出さず、手に取って、本体を引き出して、二どびっくり。表紙は青とも緑ともつかぬ、深い色味。上質の和紙へ木版のベタ刷り、しっとりした風合い。題字はきっぱりした明朝体で金の箔押し。刊行が昭和十八年と知っていたから、戦時下の質素な作りと勝手に決めていた。写真家は実業界に生きた人でもあった。目次に公爵や柳田國男の名もある。経済力や政治力あっての刊行か。
　写真集は、信三さんが主宰していた日本写真会のアマチュア会員が、失われて行く武蔵

野と郷土の風物をテーマに十年かけ集めた写真が百数十点掲載されている。

藁屋根の農家や渡し船、郷土玩具にお地蔵さん、案山子や道しるべといった風物写真の中に信三さんの作品が数点、何気なく挿入されている。いずれも心を揺さぶる抽象性の高い写真だ。中でも「路傍」は信三さんの写真への考えが十全に表出されている。

他の写真同様、付された解説は「武蔵野の人々はよく自家用のお茶を畑の畝に植えている。森の中には必ず農家があり、次の森まで広々とした畑がつづくその間に縦横に畑道が網の目のようにうねっている。その茶の木を越えて向こうの森を背景に取り入れた路傍の眺めを撮った」と然り気ないが、この作品、人の心を覚醒させる。

「路傍」は横位置の写真。画面の中央に、横へ拡がる黒々と葉を茂らせる樹木。ピントは枝の一部にあっているのか、真黒な密なる質感が、ぬっと、見る人に突き出される。背景のぼんやり煙った塊が、余白のような空へ溶ける。

幽(かそ)けきものと、密なるもの、そのあわいから光がこぼれる。何だろう、と考えるこちらの心をみすかすように、突然、画面が明暗を異にする四層に変じた。上から、明るい灰色、暗い灰色、その下が真黒、そして暗い灰色。上の暗い灰色と真黒のあわいへ、上の明るい灰色が崩れ込んで、みるみる隙間が拡張し、白く輝く光溜まりが出現した。

生まれる刹那、目にした光景でもあるか。光溜まりを見つめていたら、この世に生まれ落ち、存在すること自体が既に十全にゆるされている、と柄にもない思いへ「一人一人が名付けることで世界は生まれる」信三さんの声かしら。

写真家は、光が対象にもたらす階調が、対象へ既存の意味をもたらす線や形を消して、対象を無名にする。そんな一瞬を撮ると語る人だ。

人の教えてくれた美しいものを美しいと思って写しても曲がない。写真機屋と絵葉書屋を旅するにすぎぬと記す人だ。良い写真とは何か、いかにして良い写真が撮れるかを記す言葉は、そのまま人の生き方を語っている。

「路傍」は個人の思いが封じ込められた状況への挽歌ではない。全体的なものを求め、泥む人の心を覚醒させる、路傍に仕掛けた光の地雷。写真集が刊行された翌年、軍部の指導により日本写真会は解散した。

ごめん

　木の花が好きだ。
　仕事場の入口へ据えた壺に、近しい「スズキフロリスト」の加藤さんに折々の花を活けてもらってきた。あれこれ取りあわせるのは趣味でない。椿なら椿の枝を数本。花の色は白、一年の取(とり)はヤドリギと決め、あとはおまかせ。
　週の初め、加藤さんの「終りました」の声で出合う花は、〆切から〆切を渡って一年がすぎる身に、季節を知らせてくれるだけではない。徒花(あだばな)といわれようと、一時、書物を花となす装幀者に、花のなんたるかを日々自覚させてくれる。
　春の初め、真っ直ぐ伸びた緑の枝に、四、五センチの間隔で蕾をつけた白桃が十数本活けられた。ブルーグレーの壁を背に、小さな銀河が浮かんでいるようだ。近づいて見ると、淡い淡いももいろの蕾を、煙(けぶ)るような緑のガクがささえている。花び

らは、どんなふうに身をすくめ、重なりあい、十ミリほどの玉っころになっているのか。ひらこうとする力と、ちぢこまろうとする力が拮抗しながら、それでも少し少し、大きくなっていく、健気な蕾が愛おしい。

口をすくめたら、ほっぺがふくらんだ。そんなあどけなさがある。ほころびはじめた花びらの隙間から、けしつぶみたいな、めしべとおしべが、身をよせあって、そっと外を覗いているようでほほえましい。

いつのまにやら、淡いももいろが失せ、純白の花びらが、羽化する蝶の羽みたいに開く。きいろい頭のおしべが、やんちゃ坊主よろしく、四方八方へ伸びひろがった。

枝先をはじめ、そこここに芽ぶいた葉が、一足先に咲く花を目に、何だ、おいらは葉っぱだったと、つぶやく声が聞こえるようだ。

あれは、春の終り。鮮やかな緑色、手の平ほどの葉の間から、おっかなびっくり、こちらをうかがっている、ふっくら白い蕾。まるで蓮の花、と思ったのはこちらなビルの谷間に来てしまったの、と思ったにちがいないオオヤマレンゲ。初めて出合って、いくつ春を重ねたか。オオヤマレンゲを待つ心はひとしおだ。観賞用に栽植されているようだが、年によって、枝ぶりも花つきも異なる。それに水あげもよいとはいえぬ。一夜で

蕾が変色してしまうこともある。今年こそ一花咲かせてあげたい思いがあってのこと。初めて、十センチほどの花が咲いて、おしべとめしべの姿に息をのんだ。赤いおしべが、花の真中に突き出た緑の太いめしべを、びっしりとかこんでいる。まるで異国の仏塔のようだ。オオヤマレンゲは、コブシや、タイサンボクなどと同じ、モクレンの仲間。恐竜の時代に登場した種。花は原始的な姿をとどめている。
　子供の頃、実家の庭のタイサンボクの木の下で、赤い果実のくっついた松ぼっくりを拾いあげ、まがまがしさに怖（お）じけだった記憶がある。
　満開の木の花は、いずれも寂しいものだ。観賞用に栽植されたとはいえ、花は木の生殖の器。枝が見えぬほど咲ききった桃の花を眺めていると胸ぐるしくなる。花一輪を正視するにしのびない。
　週の終り、仕事場の明かりを消しても、花が明かりをだいてでもいたのか、入口の闇に白い行灯（あんどん）がとぼる。ありがとう、ごめんなさい。心で手をあわせ、ドアに鍵をかける。

直し

　銀座の骨董店で白岩焼の灰落しと出合った。キセル煙草の灰を落す、蓋付きの湯呑みの姿。「業者の市で東北の焼物と聞いたが、一輪差しにでも使えると買った」。た値は、願ってもない安値。下手物として叩き売られていたか、複雑な思いで主人の口にしためつすがめつ眺めたら、おかしい。主人の目を盗んで爪をあてたら、やっぱりおかしい。ルーペを借りてのぞいたら、直しの跡。欠けた所にパテを詰め、周囲の色に塗料がぬってある。「直しがある」ルーペを返すと、主人「本当だ」と感心している。唐津や李朝ならともかく、こんな安物に手間をかけたもの、口には出さず顔に書いてある。この灰落し、あの男達の仕事に違いない。

　二昔前。東北の一関の骨董店で青白いなまこ釉の白岩焼の小壺に出合い、一目で惚れた。秋田の角館近郊で明治三十三年まで焼成された陶器。一地方の生活雑器だから、関東の骨

董市ですら目にすることがなかった、その年のうちに、秋田の角館を振り出しに、白岩を求め、東北を旅した。どの町だったか、タクシーで骨董店を一回りした帰り道、運転手さんが、白岩が庭先にゴロゴロしている家があると言う。畑道を行くと、林を背に二棟の家屋。「ここから先は徒歩で」理由は直ぐに知れた。昨日まで使われていた類の瀬戸物の皿や鉢がぶちまけてある。隙間をぬうように行くと、少し低くなった庭というか、空地に白岩の大瓶や大きな鉢が所狭しと置いてある。戸の開いた家の前で声をかけても返事がない。内をのぞくと、一軒丸ごと物置。棚という棚に、埃まみれの徳利や鉢が立ち並び、重ね置かれてある。あまりの数の白岩に毒気を抜かれ、目はうつろだが、惚れた色味のなまこ釉は見つからぬ。

隣も同様だが、右の奥が一段高く障子で囲ってある。声をかけると「どちらさんで」の太い声。内から障子が引かれると、八畳ほどの部屋。中央の机に四人の男が向かい合う形で座り、何やら作業をしている。土間の上がり框から机の上は見えぬ。白岩の小さな壺、それもなまこ釉が青白く発色しているのを探していると口にしたら「おお」と吠えるような声で、簞笥を背にした男が、引き出しを一段抜いて框へ置いた。あれで二十やそこら入っていたが、まずまずの壺を五つ六つ選んで、言い値でいただいて、追い出される心地で

タクシーに戻った。
　駅前の居酒屋で、今日の成果と、妙な男達に杯をささげ、夕食を済ませホテルに帰った。その夜は、少々ちがった。洗いあげ、テーブルに並べ、至福の時となるはずが、その収穫の壺をバスに湯を張って、洗いあげ、テーブルに並べ、至福の時となるはずが、その夜は、少々ちがった。洗っていて気になった。壺のどれにも、色がくぐもって見える所がある。湯気のせいだと思いたかった。ドライヤーの風で乾かすと、一目瞭然、釉の輝きが違う所がある。恐る恐る、安全ピンの針先をあてると、刺さる感触。パテだろうか、欠けた所を補修して、周囲と同じ色柄が塗料で描いてある。
　きょう日、白岩焼は古民具として、それなりの注目を集めているが、骨董として高値で取り引きされてはいない。二昔前、郷土の懐かしい焼物を慈しむ男たちが、傷物の白岩を手に入れ、修理して棚に納めていたのだ。あの日、東京から探しに来たと口にしたら、信じられぬと、八つの目玉に見据えられた。

十字路

松屋通りから昭和通りを東へ渡り、京橋方向へ、最初の信号で右折。すぐの十字路、手前右角が旅館の吉水。玄関口に植えてある竹が目印。その斜め向かいのビルの三階。電話で仕事場へ客を案内するきまり文句。

向かいの空地に九階建てのビルが建ち、吉水が開業して六年になる。工事中、たびたび見かける小柄な女性と、どんなきっかけで言葉を交わしたものか、覚えはないが、その方が経営者の中川さんだった。

コンクリート構造、内装から寝具まで、自然の素材で設える日本旅館と聞いてはいたが、開店早々に泊って、宿の有り様にすこぶる得心がいった。以来、東京での泊りは吉水と決めている。

土壁と障子戸の八畳間。座卓に焙じ茶のポットと茶碗。テレビや電話、冷蔵庫はない。

それでいて、部屋のコーナーに然り気なく、骨董と覚しき小物が置いてある。押し入れに、清潔で良質な寝具一式と大小のタオル。シャワールームに檜の洗面台、手水鉢は陶器。床板は竹材。最上階に天然石と檜を使った浴室が二つ。使用中の看板を掛けて一人じめ出来るのも少ない部屋数のおかげ。

こう記すと、何やら時流の自然志向、こだわりの宿と思われるが、さにあらず。中川さんと同世代ということもあるが、子供時代を過ごした半世紀ほど前の暮らしの有り様が宿の形で表現されている。懐かしさというよりも、その心地よさが、今の暮らしぶりへ、みごとな批評になっている。

水廻りに使われる檜にしても、材質が必要で節や木目にとんちゃくしない。納得の出来る備品が見つかるまで、トイレットペーパーは裸で盆に置いてあった。タオル掛けには古い障子の建具を見立て使い。といった、いずれも清清しい姿勢が良心的な料金を可能にしているとと思われる。

朝、蒲団をたたみ、障子を開け、布のブラインドを上げると、十字路と仕事場のテラスが見下ろせる。

テラスに赤と白の実をつける南天が一鉢ずつある。おこたりなく手を入れているが、ビ

ルの谷間、実つきはいまひとつだ。吉水の窓から見えぬ実も、鳥には貴重な御馳走とみえる。冬の朝、気が付くときれいに失せていた。白い実の南天はテラスで実生で育てた。昨年、初めて白い小さな点々を目にしたが、走り梅雨に散ってしまった。

十字路、吉水の向かい角。道路に沿って植えてある青桐に寄り添う一本の桜の木。真っ直ぐ伸びた青桐の緑の幹を、黒く太い桜の枝が抱き抱えている。冬空の下、その裸木を目にするたび、昔のやくざ映画の男と女、道行く姿と重なる。ここの花、昔に比べ、ずいぶんと白くなった。

四半世紀は前になる。桜の次の十字路の道に向かう二面へ戸板を立て回した小屋があった。昼間、戸板がはずされ、天井まで積み上げた古道具の塊が現われる。人一人が出入り出来る隙間の先の肘掛け椅子の好々爺が塊の主。やっとこさ取り出した明治物だという真鍮の大きな火鉢。灰が石化していて、その重かったこと。十字路を渡り、テラスへ運び、今も水蓮鉢として使っている。

歌舞伎座や演舞場の常宿にもなっているらしい。朝、テラスの鉢に水遣りをしていたら、鼓の音が、十字路を鳴り渡る。

然然

　美術大学の学生に、装幀した本で、いちばん思いの深い一冊は、と問われ、古井由吉さんの『山躁賦』と口にし、理由を聞かれて往生した。思いのたけは装幀にこめてあると、煙にまいてもよかったのだ。
　かれこれ三十年前になる。古井さんの、旅を主題とした連載小説の、編集者の一人として、取材旅行に同行する機会を得た。掲載誌に挿絵がわりの写真を撮る仕事でもあった。原稿をいただき、真先に読み、添える写真を選んで、版元に渡さねばならぬのだが、読者として読みふけってしまい、仕事にならぬ。
　朝から晩まで、歩きまわり、同じ物を眺め、飲食を共にした旅だから、作品へ取り上げられた物事に共感し、得心もいく。対象を見極め、内から如実に摑み取った言葉で紡がれた思いや考え、現実感がある。想

念が、作者自身の五感を刺激し、あらぬ物事が想起され、古典の文言が蘇る。そんなすべてが夢や幻覚へ崩れる文の有り様は壮観としかいいようがない。

『山躁賦』の文の教えは、物事の実相を見るということだ。物事は、美しくもなければ、醜くもない。実もなければ、虚もない。美醜や虚実をわかつことで、世間があり、「私」ってやつも生じる。そういった世間や「私」からはぐれ出し、物事と直面する。実相を見るとは、物事を、のっぺらぼうに見ることだ。

物を作ることは、それに目鼻を描くことではない。発見することだ。

文芸書の装幀をなりわいとして、数年過ぎた頃だった。編集者から、依頼される作品を装幀するだけでなく、作者が作品を孕む時空を共にすべく、望んだ仕事。思い掛けず、物を作って生きる、奥義をさずかった。

後日、件（くだん）の学生が、古書店で『山躁賦』を求めたが、他の小説を読むようには読めない。いったい、どう読んだらいいかと、真顔で実相を見るといったことも書かれてはいない。聞かれた。

具象画と抽象画があるように、小説にもある。斯斯（かくかく）の次第で、こんな思いや考えをいだいた。古典の文言が蘇り、幻覚が生じた理由は然然（しかじか）とあれば具象。読める、となる。

『山躁賦』には、そんな斯斯然然がない。

まず、作者は何を言いたいのか、と考えることをやめる。次に文章を、書かれている物や事の違いで、文の塊にほぐす。塊ごとに印象を言葉にしてみる。面白い、恐ろしい、不思議、意味不明、といったあんばい。そうして、なぜ、そう感じるのか、他人事のように己に問うてみる。引かれてある古典の文言も手掛かりになる。実際の旅であれば、おのずと開放されてある人の五感。作品を読む旅でも欠かせない。書かれてある風景から音を聞く。音の手触りを感じ取る。見るものを聞く。聞こえるものに触る。そうやって紡ぎ出す答えが、読者一人一人の『山躁賦』だ。

『山躁賦』という作品を読むことは作者が旅したように、作品を旅することだ。その旅が、読者にもたらすのは「考える」楽しさ。物事に対して、生じる印象、なぜ、そう感じるのか、自問してみる。それが考えることのとば口だ。人は、自分で考え行動しているようでいて、案外、世間の考えを選んで生きている。

件の真顔も、この春は卒業と聞いた。さてどんな旅になることやら。

あて

　江ノ電が路面を行く腰越通り。昨今は、しらす料理めあての客が、TVで紹介された店に行列をつくっている。そんな客には見向きもされぬ、ビニール袋が魚屋の軒にぶるさがっていた。青黒い週刊誌サイズのバッサリした塊。脇の柱に「はばのり」と書いたダンボールの切れっ端が錆びた画鋲でとめてある。

　近くの漁師のカミさんに聞いたら、冬の大潮の夜、七里ヶ浜から稲村ヶ崎の磯で、主人が採ってくる。十二月から一月のはばのりが、色も緑で柔らかく、いっとう旨い。昔から、正月の雑煮に欠かせない。焙って、そのまま、酒のあてによし、御飯にふりかけてもよい。

　少しなら、手持ちがあると、新聞紙にくるんでくれた。

　のりというより、小さなワカメの、それも先っぽを千切って、すのこに並べ重ねて乾(ほ)した様な、青黒い板状。青や緑の絵の具を勝手気儘にぬったくったタブローみたいだ。一枚

手に取り、ライトにかざすと、アールヌーボーのランプ・シェード。青や緑の濃淡が混りあって美しい。

鼻先に、何とも懐かしい香り。長く馴染んだモルトウイスキーの匂い。夏の終り、浜で乾いた海藻や流木を焼く煙の匂い。子供の頃、擦傷にぬったヨードチンキの匂いでもあるか。

カミさんに教えてもらったとおり、一枚を四つ五つに千切って、熱したフライパンで焙ると、青黒かったはばのりが、あでやかな、お抹茶色に変わった。拡げておいた白い紙にあけ、熱をさまし、砂つぶが付いていないかチェックする。砂浜にすのこを並べ、天日乾し。風で砂が付いていることもある。

これ以上の酒のあてはないと、カミさんの言葉に誘われて、グラスにとびきりを五勺、おこたりなく用意した。

パリパリに焙ったはばのりの一片、口に入れ、かんでいると、口中に、にじみでたただえきに、のりの旨味が、ウワーッ、としみ渡った。さらにかみしめると、口中を旨味の波が打ちかう。岩の間の小魚を探す気分で、舌が口中のはばのりの小片を追う。最後の一片をかみくだき、ゴックリ呑み込むと、旨味の潮が、サーッと引いて、せつないくらい。旨味

の名残とほどよい塩味が酒を手まねく。

残りは、こまかく千切って、両手で揉みに揉んで、トゲトゲした触感が消えれば出来上がり。ビンにでも入れておく。これもカミさんの言葉どおりに。

熱々の飯に、たっぷりとかけ、まぜていると、湯気といっしょ、飯の匂いが失せた。浅草のりのように香りが飯の匂いに勝っているわけでもない。はばのりには、飯の熱や匂いを静める、性質でもあるのかしら。

一箸口にして驚いた。飯は十分に温かい。けぶったような海藻のほのかな香り、あるかなしかの塩味が、米の旨味を十全に引き出している。はばのりのエキスが、舌の味蕾を元気にする栄養にちがいない。はばのりをまぶした飯でいただく惣菜の味は、どれも際立つ。はばのりを色々に楽しみ味わっているが、酒のあてと、芹飯につきる。湯がいた芹を細かくきざんで、たっぷり、熱々の飯にはばのりとまぜる。それに醬油の一滴。惣菜などいらぬ、と記したら。酒のあてとは、失礼千万、米や酒がはばのりさまの、あて。人の食い物として、我ら海藻、年季がちがう。小気味よい啖呵が聞こえる。

44

一瞬の花

人様が仕事に就く時刻に江ノ電に乗り、鎌倉から東京の仕事場へ向かうはぐれもの。花といっても、江ノ電の一瞬の光景に心ときめくへそ曲がり。

鎌倉へ向かう江ノ電が腰越の町を抜けると、右側の車窓が海一色に変わる。さきほどから、年配の女達がもめている。五人の真中、若作りが待ち合わせの時刻におくれたらしい。それもどうやら常習犯、左右から責めるセリフが芝居めいてもいる。そこへ端の一人の「海よ」の声。振り向くと四人の横顔に一瞬、少女の面影が浮かんだ。沈黙を解いたのも若作り、訪れる寺の花の写真を手から手に渡す、それからは彼女の一人舞台にさんざらめいた。

江ノ電は次々と踏切をぬうようにして行く。車の通らぬ狭い踏切にも遮断機が据えてある。どの踏切にも前か後かに線路と並行して、黄と黒のダンダラ棒が二本、低い柱に掛け

渡してある。初めてその佇まいに目が行った瞬間、ミニマリズムの美術作品を見た昂揚感が内に生じた。それが遮断機の上がり下がりする棒の予備品と知って、健気な形が愛しくなった。

或る朝、車窓から、踏切の前後に目を遊ばせていたら、踏切にエンジェルが立っている。とっさに目をもどすと、肩を組んだ二人の男の子。それぞれ組んだ手に白い花束を握っていた、羽に見えたというわけだ。それにしても二人、大きく口をあけ、何やら歌っていたぞ。肩組んで道行く子供の姿なんて、こちらが子供の時分以来かもしれぬ、何がなし心が熱くなっていた。

毎朝、なにげなく眺めて過ぎる車窓の緑を一瞬、白い三角がよぎった。極楽寺駅の直前だったと、翌朝、目をこらしていたら白い木蓮の花。それにしても妙だ、木の上だけが満開だ。以来、日ごとに花が咲き降りて、大きな白いピラミッドが出現した。しかし妙だ、上から段々に咲くなんて。で、件の駅で下車し、ピラミッドに行って見た。そこは、小さいけれど谷戸の地形。東を背に西へ開いた谷戸の中ほどの高台に大きな白木蓮。毎朝、江ノ電で通過する時刻に、日が山の端から顔を出し、木蓮の先っぽにふりそそぐ。それから南側の尾根を回る形で高くなり、日ざしは下へ下へと降りてくる。一本の木の上下で日照

時間に差があったのか。ピラミッドが一瞬、武者震いして一際白く輝いた朝を最後に、先っぽから茶色くなって、段々に散り落ちた。葉を茂らせた木蓮は、谷戸の緑にのみこまれ、車窓から失せた。

或る朝、海を望むホテルの最寄り駅から、曰くありげなカップルが乗りこんで前のシートに座った。男はあれで四十を一つ二つ越えたあたりか。短く刈り上げた清潔な髪。色白の穏やかな顔立ちだが、目が利くと見た。膝に置いた手に覚えがある。板場の水仕事が清清しく晒した肌、良く動く精悍そうな指。名のある店で多くを束ね、働く料理人ででもあろう。連れの女は、少々年上か。普段を着物で暮らす人と見た。上等の服をこぎれいにこなしているようでいて、どこか体がはぐれている。嫋やかな身のこなしは着物が育んだものだ。夫婦ものではなさそうな二人。鎌倉まで口を交わすことはなかったが、ホームを先へ行く二人の手が触れると、一瞬、女の指が男の手にからんだ。女の胸元のブローチの花の名前が思い出せずにいる。

律義な四角

　月に一度の近間の骨董市を楽しみにしている。日の浅い市だから、店も客を手探っているようで、思い掛けぬ物と出合える。何だこれ、といった正体不明、それでいて、心引かれる物が目当ての物好きにおあつらえの市だ。
　売る方も売る方だが、買う方も買う方だ、といった類がもっぱら。人様から見れば、不燃物のゴミ。壊れた器具の部品、廃業した町工場や医院の備品、いずれも、半世紀も前に使われなくなっていた廃品。
　薄縁に転がっている、そんな一つを拾い上げ、主人に値を聞くと、えっ、それ欲しいの、といった表情を取り繕うように、もっともらしい値を口にする。こちらといえば、心引かれはしても、なんら値ぶみしているわけではない、しょうがないのだ。使うあてもなければ、何かに見立てたわけでもない。主人が口にする値が心を決める唯一の尺度。

言い値の数千円が高いと思えば買わぬ、安いと感じれば買う。五百円から千円ほどの差であれば、この手の物は、まず主人が折れてくる。数千円でも買いのゴミは、こちらには数万円の価値を感じさせる何かがある。身近に置いて、手に取り、眺めていると、心引かれる理由が言葉になってくる。ただし、おまちがえなく、その値で売れるということはない。街の小さなギャラリーで、新人の版画を求めるのと同じこと。しかし、そんな物、年に一つ出合うかどうか。

初めて〝四角〟に目が止まり、手に取って、聞いた値が二千六百円。即座にケースへもどしたが、心に残った。翌月の市でもケースから手にしてみたが、やはり心は動かない。その翌月は雨で流れ、四カ月目。まだ売れずにあった四角、手に取ると、千円のシールが付けてある。

ロンドンで仕入れた一九三〇年代の電線の碍子（がいし）。高く買ってしまったのでと、済まなさそうな主人。ま、しかたがないか、といったそぶりで千円おいて、いただき。

一辺が三センチの四角。側面二センチの立体。四角の片面にサイコロの四の形に五ミリ径の穴が四つ。側面を九ミリ径の穴が二つ貫通する。四つの穴の二つずつが、側面の穴に通じている。

49　律義な四角

一方の側面を除く五面に釉薬が施された磁器。焼き締まり、ガラス化した肌は眼差しを拒むが、熟れた白い肌色と、穴の縁でわずかに頼れる釉の姿は眼差しを誘い込む。心引かれる性分を詮索しても相反する感情を同時に抱かせるような対象に目が止まる。心引かれる性分を詮索してもせんないこと、そんな対象が、いとおしくてならぬ。

日常使っている道具や器具は、使い勝手を考えて、合理的にデザインされているから、見た目と手にした重さの印象にぶれがない。市で目に止まり、手にする物の重さにはぶれがあって新鮮な驚きをもたらしてくれる。碍子を買うと決めた心の内訳の一つは、そんなぶれだった。

新聞や雑誌の気に掛かる文章の数行を、切り取ってノートに貼っておくのだが、その間に少々時差がある。切った小片は机の隅に重しをのせて置いておく。数日分を再読し、屑籠かノートか、行き先が分かれる。その重しを、小さくて、しっかり重い、碍子の四角がつとめている。電気の流れを、絶縁し、支持する碍子が、文章から絶縁した数行の言葉を律義に支持していると思えば、何ともほほえましい。

醍醐味

谷戸(やと)のどんづまり、段々畑の下の切妻造りの家屋。鎌倉野菜と染めぬいた緑の幟の立つ裏木戸を開けると、納屋の壁に添った台へ、七、八種の野菜が、それぞれ袋づめして籠に入れてある。壁に、春菊百五十円、春大根百円、人参百円と記した紙が貼ってある。壁の木箱に金を入れ持ち帰る。台の端に畝の仕切に咲いていた花の束、金盞花百円。

畝といえば、ここの畑、二、三畝ごとに異なる野菜が栽培されている。大根の隣に小松菜、その隣は葱といった案配。鎌倉の畑は七色畑と近しい画家が口にしていた。

近頃、鎌倉野菜をいいいいする料理屋や情報を目や耳にするが、京野菜のように、京人参や聖護院かぶらといった特別の野菜があるわけではない。鎌倉と周辺の農家三、四十軒が栽培し、駅近くの即売所で商う野菜を称してのこと。

鎌倉の農地は、思いがけない住宅地の中や谷戸にひそんでいる。平地に谷戸、それに里

山が、ジグソーパズルよろしく組み合わされた地形でも、昔の沢をはさむ形であれば、水質も土味も異なる。同じ里芋の風味が違う、手にした野菜を見定めて、料理を決める、料理人の醍醐味です」。二の鳥居近く、馴染みの料理屋「もり崎」の主人の言葉どおり、鎌倉野菜は、春菊にせよ、葱や大根、いずれも、色、味、香り、はごたえと多彩。「冬も雪はめったに降らない、夏場も海があるから、極度に高温になることが少ない、鎌倉は露地野菜にはうってつけ」と、これは段々畑の主。段葛の桜の開花もいよいよといった晩、筍の初物が入っていますと「もり崎」から電話。

主人の煮物に目が無い。

その晩、筍は野菜の炊き合せに登場したのだが、驚かされた。大ぶりの黒い漆椀に、筍、大根、人参、鳥のつくね。みるからに旨そうな汁がきらめいている。で、そのいっとう上に、見事な拵えの脇差しが一振り、端午の節句には、ちと早い。緑の鞘に黄花が象眼されているような姿。何これ、と口にしたら「小松菜の茎です」と主人、手にしたひと摑みを飾り棚に置いた。スポットライトを浴びた、小松菜の美しさと、存在感に圧倒された。いうまでもないが、椀の菜の深い味わい。ザック、ザックのはごたえ、口中にこだます旨汁の味。筍をえさに、この小松菜を食わせたくての電話だったか。

帰りしな、クレソンの入った紙袋をもたせてくれた。大船の沢で採ったもの、これだけ大きく育ったものは初めてだという。この晩、しょっぱなが青菜をゆがいて、ポン酢をかけた小鉢。味はクレソンだが、茎も葉も通常の三倍。さてさて、これはの思案顔へ、ただのクレソンですよと笑っていた。

翌朝、いただいたクレソンを、ザクザク切って、少々のオイルをひいて、熱したフライパンでサッと炒める。塩はなし。

食パンの一切れを二つ切り。サンドイッチ用にナイフを入れてトースト。焼き上がったら、内へバターをぬって、クレソンをたっぷりはさんでいただく。最良の鹿肉のロースト、いいえ、これぞ、鎌倉の清水が育んだ沢の肉。

くいしん坊の欲、もう一切れは、バターの代わりに、少々の練うにをぬって、クレソンをはさんでいただく。鹿が鴨に化けます。

たかい、たかい

　人はだれも、心に小さな穴があいていて「私」をこぼして生きている。が、当の本人は気付くこともない。そんな「私」に心引かれ、手をさしのべあうどうしが、友達になるのか。

　Yと中学生の時に出合った。以来、異なる道を歩んだが、家族ぐるみの付き合いが半世紀をこえる、唯一の友だ。Yが三年前の暮れ、急に体調を崩し、仕事先のシンガポールから帰国。家族が暮らす神戸の病院で、入退院を繰り返し、二年と少しになる。この間、幾度となく見舞う新幹線の往還は、忘れていたアルバムをめくるように思い掛けぬ記憶が蘇る。

　一月ほど前になる。車窓を薄紅色の綿雲に乗ったお堂が飛んだ。脳裏の一瞬を見据えると、お堂以外何もない境内。ぐるりと満開の桜が囲んでいた。真昼の日差しで、花影は真

下。すべてが浮き上がって見えたわけだ。それにしても一瞬の静寂に覚えがある。

息子が二歳の頃。近くに住むYと週末は食事やドライブを共にした。ある日、公園の芝生で一人遊ぶ息子を、Yが突然抱き上げ、たかい、たかいの声といっしょし上げる。一瞬、すべての音が手の先へ吸いこまれ、ややあって、キャッ、キャッと笑う息子の声が降ってきた。何事にも臆する男に、父たるものの何たるかをYが語らせる声だった。

神戸の病院にYを見舞い、とんぼ返りの新幹線の座席が、朝と同じ向き。日没には間がある、名古屋あたりだったと、車窓に目をこらしていたら、暗い灰桜色の波間へ沈み込むお堂がよぎった。降り出した雨が流れる窓ガラスに映る顔へYの顔がだぶる。

大学生の頃の事。事のいきさつはおぼろだが、どしゃ降りの雨の夜。感情をあらわにしたYが先を行く。踏切の中程で立ち止まり、振り向きざま〝お前とは絶交だ〟と口にして、ずぶ濡れの顔で見据えられた。観念的な、自や他といった意識が失せ、まぎれもない自分と他人がいる。あふれる涙を、雨にまぎらわせ、線路際の一本道を行くYの後姿を見つめていた。

息子が小学生の時分だ。シンガポールに暮らすY一家とマレーシアを旅した。シンガポ

ールの生活は、中国とマレーシア、それに日本の、三つの暦を生きること、という言葉に誘われて。

マレー半島の南から北の端まで、十数時間の汽車の旅。ジャングルがゴム園やバナナやヤシを栽培する土地に変わると、車窓にポツリポツリ人家があらわれ、やがて集落になる。それを逆にたどって、ふたたび車窓はジャングルになる。食堂車の通路を、失った両腕の肘から先、両足の膝から下を厚い布で包み、四つ這いで行く男。窓から、客の食べ残しをジャングルに投げ捨てる給仕たち。あの旅の時空も、こぼれたYの心だった。

真暗な新幹線の車窓に、Yの心の切れ切れが浮かぶ。中学生のYの自室に世界地図が貼ってあり、太平洋を筏で旅する夢を語る声。撮影した写真をプリントした暗室、現像液の印画紙に浮き出る画像をくいいるようにみつめていた眼差し。

何に夢中になったかではない。夢中になることでしか埋まらぬ穴を共有していた。こぼれた「私」のあらかたはYとともにあって、Yといっしょに病んでいる。Y、生きてほしい。

56

浜で

タクシーが鎌倉の市街から海沿いの道へ出ると、運転手さんが「今夜は夜光虫が出てます」と口にした。

夜光虫は、春から夏の夜、沖合を航行していると、艇尾に青白く輝くモールのように見える。プランクトンの一種で、船の進行による波でゆさぶられ発光すると、ヨット好きの知人に聞いてはいたが見たことはなかった。

「お客さん、ほら、光ったよ」と大きな声。車窓の浜へ打ち寄せる波が青白く光っている。「朝、この辺りを通ったら、沖に赤潮が見えた。海が荒れ、風向きが変わると、沖で散ってしまったり、明るいうちに浜へ打ち上げられ死んでしまう。タクシー稼業も十年になるが、年に一度お目にかかるかどうか。女房、子供に見せてあげたいが、予定が立ちません」。赤潮はプランクトンが大量に発生し集まったもの、漁業関係者には厄介者と、運

転手さんの話は続いたが「今夜は波も高い、赤潮の様子だと盛大に光りますよ」を潮目、道路際の車止めで下車し、浜へ石段を下りた。

打ち寄せる波が、盛り上がり、砕ける刹那、波の肩を横一文字に稲妻のような青白い光が走る。波頭が砕け、青白い光の玉が降り注ぐ。半時間ほど、走り砕ける光のステージを眺めていたら、何やら物寂しい心地になった。発光は、プランクトンの正常な代謝作用の副産物だと、後に本で知った。さすれば、汀の波にゆすぶられての発光は、最後の生の煌めきでもあったのだ。

或る日、けたたましい音に、テラスへ出て見ると、まれに沖合上空を飛行しているヘリコプターの編隊が、浜へ向かって、それも低空を近づいてくる。大きなうねりが崩れる浜で、黒いウェットスーツのサーファーが波に乗り、波に呑まれている。爆音で波音が失せ、無声映画を見るようだ。二つの回転翼の間、窓に搭乗員の黒いシルエットが見える。空と海のシルエット、その無関係の均衡に心がざわめく。

爆音が遠のき、高くなる波音に誘われ浜へ出た。海面は鉛色の空を合わせ鏡のように映している。荒れる波は様々の漂流物を浜へ打ち上げるが、海底の地形によるのか、浜に小石や貝殻が集まる所や海藻や漁網の切れ端ばかりの所がある。その貝だが、子供の頃に比

べると無いに等しい。目にするのは、磨り減りして元の形のわからぬものばかりだ。巻貝や二枚貝の形や柄のちがいを夢中になって拾い集めたのは半世紀以上も前のことだ。それでも宝貝だけは今も健在と見える。その日も背面がこんもりとふくらんだ三センチほどの紫色を手にした。さて、と踵を返したら、浜から上がる石段にぼんやり海を見ている男。少し離れた砂浜に女の子が一人うずくまっていた。脇を行く足音に上げた女の子の顔が涙でグシャグシャだ。どうしたの、声をかける間もなく「ママ、イッ、チャッ、タ」と息を吸い吸い口にした。とっさに拾った「タ・カ・ラ・ガ・イ」声といっしょに女の子の手へ握らせた。きょとんとした顔で手の内を覗いている。夫婦げんかのとばっちりかしら。男の視線を背に感じ、そのまま通り過ぎ石段を上がったら、「ママ、タカラ、モラッタ」の声。振り向くと、波打ち際へ向かって手を高く上げ走る女の子。波間から、黒いウェットスーツがゆっくりと立ち上がり浜へ向かって歩いてくる。

きがかりな人

　古書店の棚で、上の半分ほどが黒ベタの本の背に目が引かれた。下に『世界選手』ポオルモオラン、飯島正譯。無愛想な黒が手に取らせた箱入りのA5サイズの本。表面は白地に黒で欧文の著者名と題名、定価も仏語。上隅の白水社版の文字だけが漢字。本体は箱と逆に下半分に背から表面へ銀箔が張ってある。背に和文、表面は欧文で黒一色。箱から本表紙へ文字と色の小気味よい構成に引かれ、表紙をめくると、見返しに仏語の新聞記事をそのまま刷ってある。一頁目はパースのきいた空間にトルソーが浮かぶ口絵。小さくK・Aのサイン。次の頁に阿部金剛の名前、装・絵とある。
　出合いは十数年前になる。以来、金剛の何に心が引かれたものか、思い掛けぬ出合いを重ねてきた。一冊しかない画集に目が止まったのは古書店の目録。B6判、フランス装。『阿部金剛画集』は昭和六年に第一書房から四冊セットの画集の一冊として刊行されたも

暗い青緑の一色刷りで作品三十一点が収録されている。どれも初めて目にする作品。画家の解題が付されているが、難解が幸して、画そのものが目から心へ染み通る。その内でも最も魅了された一点がOrganization mécaniqueと題された作品。縦四・五、横十五センチの図版。横長の画面の天地中央、左右ほぼいっぱいに細く長い白いボートの断面。左が船首、船尾に三角の小旗。中央左に船首へ背を向けて座る人の下半身。足はへの字の形。画面の下は暗い水面、上はやや明るく空、その間の明暗を異にする細いストライプは突堤だろうか。水平線が強調された画面にボートは闇に浮かぶ刀身。下半身は胴で一文字に切り取られている。尻から足の曲線が圧倒的な水平線にとじこめられ、悲しみが漂う。突堤の左、小さな白い点は回転する燈台の明かりか、光が通過した一瞬の恍惚。
　図版は左頁に小口を下に刷られている。本を見開いたサイズのマウントに図版の位置で窓をあけて、額装し、壁に掛けてある。
　数年前、京都の東寺の骨董市で陶磁器を専ら扱う店の薄縁（うすべり）の端、重しがわりに置かれた一冊の本。背に『金』の一字。表紙に金貨が箔押ししてある。けったいな装幀と、手に取ると小さな文字で三宅やす子著、小説『金』とある。頁をめくると、装幀並ビニ挿絵、阿部金剛の文字。売り物かと問うと、重しがわりに置いたまで、持って行くなら百円、興味

61　きがかりな人

なさそに口にする。奥付は『世界選手』と同じ昭和五年、先進社刊。同じ年の装幀作品だ。

一昨年、仕事で訪れた美術館の壁に阿部金剛の油彩画「風景」と出合い心底驚いた。金剛の作品は戦災ですべて焼失したと読んだか聞いたかしていた。ポツリポツリと手に入れて来た装幀作品と画集のモノクロームの図版で十全に魅了されていて、実物の油彩画がむしろ複製に見えてしまうのだ。それに、求めて帰った美術館の図録の作品や作家の解説の言葉のいずれもが、心に掛かっている金剛を取り出す手掛かりにならない。

あろうことか、昨年の暮、金剛の未見の水彩画を入手した。暗い官能性が潜む蘭の花が描かれている。真贋など問うまでもない。複製された画集の図版や装幀作品自体に魅了されている心根を自力で言葉にせよ、という金剛さんの声が聞こえる。

名前

　ペンネームを使ったことがある。十代の終り、敬愛する版画家の個展で、美術評論家のT氏と面識を得た。いさいはおくとして、氏からジョン・ケージの資料を借り受けるにあたり、住所、氏名を求められ、とっさにメモ用紙へ菊地信と記しさし出していた。
　郵送された資料の記憶は失せてしまったが、その折りの菊地信様とある茶色の封筒を今も大切にしている。美術大学へ入ったばかりのこちらを、ケージに対する興味を同じゅうする者として対等に接していただいた高揚感が書かせたペンネーム。封筒を手にするたびに「お貸しします」とうなずいた優しい顔と声だけ往還した菊地信。T氏との間で、一度が蘇(よみがえ)る。本名であれ、ペンネームであれ己の名前で生きたい、そんな憧れを心にとぼした声でもあった。
　ずいぶんと昔のことだが、父が子の名前を考える折、使ったと覚しきノートを目にした

ことがある。父の名は健、祖父は一義。一字ずつ取った健一という名が、これでよいのか自問するように幾つも書かれていた。最後にポツンと信義とあった。義は祖父から、信は父の健から人偏だけが生かされたと、二人の弟の名で知れた。次男は俊夫、三男が修。

何が健一を捨てさせたかわからぬが、健一だったら人生がかわったかしらと、思うことはあった。戦時中の生まれ、字義どおりの信を守り、義を行うといった名前。義の字の重ったるさが記したペンネームだが、父の心を知って軽くなった。

子供の頃から今日まで、のぶよしから音読みのしんぎの間をいろいろに呼ばれてきた。のぶちゃん、のぶさん、のぶ。しんちゃん、しんさん、しん。そう呼んだ人や、呼ばれた時分を思い浮かべることはできるのに、時々に自分の名をどうしたものか、さっぱりとわからぬ。名は、呼んでくれる人との間にあって、本人からすれば、いずれも己であって己でない、ペンネームのようなものかもしれぬ。

何ごとにつけ、氏名を記すことが苦手だ。字が下手くそなこともあるが、氏名を記す必要がある物事や場に直面すると、一瞬他人事のように思え、心が上ずってしまうのだ。ルビを要する署名の、ルビを振る段になって、やっと、キク、チ、ノブ、ヨシ、とひらきな

おっている。

　最も苦手が自著へのサインだ。場に臨み、いざ読者から差し出された本を前にすると、自著ではあるが、すでに読者の本だといった思いがふくらんで、心が上ずってしまう。少しでも早く、人の手に返してしまいたくて、下手な字が、いっそう下手くそになっている。たいがい、横書きにサインして、文字の下をかすめるように横一文字に線を引く。無様な文字にかっこ付けるわけではない。本人としては、ルビを振って心静める、ルビの代わり。
　ルビといえば、T氏との間を往還した菊地信。のぶであったか、しんであったか、はたまた、まことなどと考えていたわけではなかろうが、まったく記憶にない。T氏が亡くなった三十年前。独り立して二年目、デザインしていた詩の雑誌の表紙に氏の追悼号の文字をレイアウトし、目次へ氏に独立届けを出す思いで、構成＝菊地信義と記した。

キイチゴ

　家から江ノ電の最寄り駅へは、人一人が通れる急な石段を墓地を巻くように下っていく。その取っ付きに海へ面した空地がある。病院の裏手、従業員の駐車場になる。縁へキイチゴの木が群生している。白い花を目にしたのは十日ほど前だったのに、ガクにオレンジ色の小さな玉を盛ったような実が熟していた。メジロが葉陰から出てきて、枝をたわめ啄んでいる。
　昨夜来の雨が朝方にはやんだ。飛び交うツバメが一羽、目の当たりで急旋回し、白い腹をきらめかせ一気に天へ翔けた。
　刻々と明るさを増す雲とたわむれてでもいるようなトンビの黒いシルエットが点となって消えた。
　ウが凪いだ海面へ尾羽根で破線を引いて蝶番のような羽根をばたつかせて飛んでいく。

昨年の今頃だった。石段を下って海際の道へ出ると、線路沿いの狭い歩道を小走りで来た少年に声をかけられた。中学生だろうか、丸刈りのよく日焼けした顔。真白な開襟シャツに折目の通った黒ズボンはお初と見えた。手に不似合いな老舗の白い紙袋「この辺りに、ホール、知りませんか、弟が、ピアノの、演奏をします」。口調はしっかりしていたが、目はうつろ。ホールの名を尋ねたが、知らぬ。江ノ電の下車駅だけを頼りに来たらしい。改札を出れば目の前にホールが有る。そんな言葉を信じたものか、聞きちがえたか。降り立ったホームの前は海、後は墓地。近くに民家も店も無い。それに、あろうことか、無人の駅。

ピアノの演奏会といえばホテルかペンションだが、どちらも一駅ちがう。演奏会に関して、問い合わせるすべもなさそうだ。線路に沿って行くと教会がある。その先には交番もある。ピアノの演奏会がありそうな場所を尋ねるように、と言い終わらぬうち、袋を抱くようにして走っていった。

こちらは電車のターミナルへ出る所用をかかえていた。一駅行ったが少年が気にかかる。取って帰り、教会へ行って見たが閉まっている。交番には巡回中のカード。会場が知れ、送られて行ったと思いたかったが気がすすまぬ。近くのピアノ教室を訪ねたが知らぬ、ペン

ションへ電話を入れてくれたが集まりは無いとのこと。

落語の小僧じゃあるまいし、今時、下車駅だけで来るやつが悪いと気をおさめ、石段を上がり、一息ついて息を呑んだ。病院の敷地に児童や老人の養護施設がある。もしやピアノが有るやもしれぬ。ホールの演奏会、そんな言葉のワナにかかった。慰問のピアノ演奏、はたまた、施設で暮らす弟のピアノの発表会でもあったか。小僧っ子は己れだった。ドアを開けるのが情け無かった。受け付けで声をかけると、老人が出て来て、ピアノ室はあるが、今日は、そのような催しはありませんと、すまなそうに口にした。

空地にもどり、少年が走っていった方を眺めていた。さえずりに目をやると、たわわに実ったキイチゴの実がゆれている。つまみ取って口にすると、ほのかな甘味の奥から、何やらほろ苦さが広がった。少年を見ても、聞いてもいなかったのでは、そんなうしろめたさの味でもあった。

あの日から、もう一年になる。雨の味がするキイチゴを口にして、石段を下っていくと、少年に又会えるような気がする。今日は、必ず弟の所へ送ってあげる。

もずめ

　子供の頃、祖父母に連れられ伊豆の温泉宿へ行った。ずいぶんと昔のことだが、玄関を入るといつも良い匂いがした。厨房の煮炊きする匂いと湯の香が一つになった匂いだが、それと知ったのは長じてからのこと。今も、温泉宿に行くと心当てにしているが叶わぬ。
　そんな匂いのかたはしを思い出す料理屋がある。編集者に誘われたのが最初だった目黒の〝すずき〟。カウンター七席と小上がりが一つ、主人とお内儀で切り盛りする小体な店。朝に、築地で見定めた食材で考える献立て、その夜の御職が魚であったり、野菜であったりするのだが、主人が客におしつけることはない。わかる客にわかればいいといった構え。というのもコースのどの一品もぬかりない。そのうえ最初の一皿で、主人は本当に料理が好きなんだ、と感じさせてくれる。ある夜、はなからイチゴのシャーベットでもあるまいに、と口にして茫然。五感以外の感覚があるやもしれぬと感じいった、マグロの削ぎみ。

発句の一皿は主人だが、二皿めから、客は主人と歌仙でも巻く心地でいただく。

串に刺した鯛の尾を、Ｖサインよろしく、おどけて見せて、吸い物にしますと背を向ける。火で軽く焼くとくさみが消え、芳ばしい香りが立つ。それを醬油と味醂、砂糖と塩でととのえたかつおの出汁で二、三分熱し、漉した汁。大ぶりの椀に注ぎ、カウンターへ置く。

真中に筍が二切れ。汁の縁へ小さな泡がきらめいている。ほどけて散った連珠でもあろうか。それにしても、筍の何と艶めいていることか。膳たけた女人の腕、官能的な佇まいに息を呑んだ。もったりした淡い淡い灰味を含んだぞうげ色。しっとり加減は煮汁にまみれているだけではない。筍の内に潜んでいた液が滲み出て、煮汁と出合い、水と油ほど質の違う二つ、交じりあって、面にまとわりつき、けぶるような、しっとり感が生まれた。

椀を手に取り、口にした汁、そのまろやかさに舌が引けた。液体とわかっているのに、呑み込むか、かみしめるか、口が迷っている。舌で、こねるようにして、喉へ送ると、何たる味。かつおと鯛のエキスが出合うと、こういうことになります、主人の声が聞こえるようだ。

旨味の手前、口中へ打ち水をくらったような清清しさ。

筍は京都、それも物集女街道の筍と決めて取り寄せたもの。一口かんで驚いた。口の中

の筍、角度が変われば、おのずと繊維の向きも変わる。歯ざわりが一変する。サクサクに濁点が付いたり取れたり。そのたんびに旨味が変化する。サクで煮汁の味が筍の味へ染み入る。ザクでそれが逆転。それを数度くりかえすと、ほのかなえぐ味があらわれて、呑み込みなさいと手まねきする。ゴクリ呑み込んだ喉の奥から名残の甘味がひろがった。

筍は米ぬかとタカノツメを入れてゆであげる。えぐ味をおさえ、甘味を引き出す。大切なことは、湯がすっかりさめるまで、静かに静かに、筍をひたしたままにしておく、じんわりと筍の味が成熟するんです。

ごらんに入れましょうか、と大きなナベを板場に上げ、そおっと、蓋を取り、ぽってりした筍を左手で持ち上げ、右手で、はんなりとした皮を、そろりとはいでみせる。あれ、ごむたいな、女人の声、目をふせた。

賭

鎌倉駅西口のたらば書房は、壁の棚をいちべつして過ぎれば五十歩、内の二台の棚をへめぐって百歩。縦に長い二十坪ほどの店。入口の雑誌の類（たぐい）から、どんづまりの児童書、実用書。それに文芸、人文、コミックまで、ジャンルはきっちりおさえてある。新書や文庫もおこたりない。こう記すと、よくある町の本屋と思われるがさにあらず。

三十数年前、大学の同人誌仲間二人が新たな表現の場として始めた本屋。たらばは、タラバガニから、何やらうごめくものといった思いを込めた。当初は人文科学中心、それも自分達が良しとする著者と作品にしぼり込んだ棚構成。ロラン・バルトは確実に売れた。こんな本屋、自分もやってみたいもの、そう口にする客は、一人二人ではなかったようだ。今はジャンルも増えたが、たらばの棚、どれも半端じゃない。取次のお定まりの配本から、置きたいものだけを選ぶ。中小二、三十社の新刊から、これぞといった本を取りよせ

て編まれた棚。縁の無い棚からも漲る力を感じた。

仕事で必要な本は銀座周辺の書店で購入するが、誌紙の書評や人に聞いて興を感じた本は、帰りしなたらばで求める。行き帰りの鞄はその日必要な資料でいっぱい。荷になると、たらばで求めるには理由がある。興を感じる本が棚にあるかどうか、ひそかに賭を楽しんでいる。結果をいってしまえば、必ずといっていいほど、たらばにある。

数年前、創刊されたばかりのウェッジ文庫、新刊コーナーに見えぬ。求める本が無いのに勝ちというのも変なものだが、レジで注文すべくウェッジ文庫の『東海道品川宿』と言い終らぬうちに、素白の随筆ですね、とレジの脇から取り出した。

文芸作品の文庫は、棚に著者名の五十音順に並べてある。たらばには、誰がいて、誰がいないか。誰のどの作品が有るか。冊数が多い作家は誰か。眺めていてあきることがない。背の題名や著者名の文字のサイズは版元が違っても似たようなものだから、順に見ていると、行変えの詩を読んでいる心地になる。たまさか、既知の作品や著者の前後に思いもかけぬ作品が並んでいようものなら、五十音順と知りながら、考えさせられることしきり。

毎週、決まった曜日にあらわれて、数時間かけ棚を眺めていく人がいるらしいが、さもあ

記してもせんないことだが、気になる初っぱなの三行。

『単純な生活』阿部昭

『シンセミア』阿部和重

『砂の女』安部公房

仕舞の二行。

『酩酊船』森敦

『介護入門』モブ・ノリオ

地元の保坂和志や田村隆一の本が多くそろっているのに、澁澤龍彥が少ないのは、と口にしたら、晩年の小説は買いですが、いや売りか、『高丘親王航海記』はよく出ますよ。現代思想や文学系の雑誌やムックの類は奥の棚に数段。必要あって『表象』の三号を手に取ったら、隣りが奈良文化財研究所編『日本古代木簡字典』。千種五千文字の字形を収録した本。木簡の木目と墨が表層で綾なす筆致の劇が鮮やかに目へ飛び込んでくる。字典の下段、ちょうど真下に『真夜中』、五号が出ていたのかと、三冊まとめてレジへ二十歩。

扉

店を持ったから、一度。と誘われていた。露天の骨董市で知りあった男の店は、道路の両側に向きあう二軒家。密かに骨董市のゴミ派の頭とみなしている男の店、片方は正体不明を掛け並べたギャラリー。で、もう片方はというと、店というより物置。同じ机の天板を重ね合わせ、上の足へ三台目の天板を乗せるといった案配。家具の類を床から天井まで積み上げ、隙間へ正体不明が詰め込んである。気になる物の所へは、ジャングルジムよろしく隙間をみつけ登って行く。

遠目には子供の頃、台所の柱に祀ってあった、荒神様のお札を入れた社に見えた。やっとこさ、手のとどく所まで行くと、高さ二十センチ、横巾十センチほど、奥行が二センチほどの、廂（ひさし）の付いた薄っぺらな家の形。前面の扉に丸いノブ。廂は緑、扉と周囲は白のペンキ塗り。扉の右上に小さなワイパー状の金具。扇状に摩（す）れた跡、どうやら扉は開閉するらしい。左

手で摑み取り、そのまま尻からジャングルジムを抜けて出た。

道路際で、ワイパーを回したら、扉が手前にパタンと開き、L字形に止まった。扉の裏に綴じたメモ用紙が数枚固定されている。触れたら茶色に焼けた紙、欠け落ちてしまいそうな。家の背板に穴があけてある。ドアの際にでも掛け置いて、伝言をやりとりしたメモ帳のケース。形といい塗料の具合も素朴な味わい。曇天をまとったようなくすぶった佇まい。眺めていると、何やら心が静もっている。作り、使っていた人の暮らしをあれこれ考えていたら、向かいから、何かみつけましたか、男の声がする。それにしても、何でこんなものに心引かれてしまうのか、我ながらあきれる。

荒神様以外に、何か見た気がするのだが、思い浮かばぬまま、家に戻り、書庫の画集をあれこれめくっていたら、マックス・エルンストの作品に良く似た家の形をみつけた。モノクロームの小さな図版だが、その絵の隅っこに一センチ四方ほどの家の形。向きは異なるが、キャンバスに絵の一部として、木製の家が張り付けてあるらしい。廂の

エルンストのコラージュ作品が好きで、作品集は何冊もあるが、油彩やオブジェの作品集はわずか。やむにやまれず、その日のうちに、件(くだん)の作品が大きく掲載されている画集を探し求めた。

「二人の子どもが小夜鳴鳥(ナイチンゲール)に脅かされている」が題名の油彩作品。青空の下にわずかな草地。空に一羽の鳥、地に二人の女。一人は横たわって、一人がナイフを手に空の鳥を見上げている。背後にイスラム風のモスクと門。で、右下に木製の家の形が取り付けてある。モノクロームの小さな図版では気付かなかったが、何と、絵全体が扉に見立ててある。現実のドアのノブが右端に付いている。空に鳥に追われているような、少女を抱いた男、家の屋根にけつまずいたという姿で描いてある。その男の左手が、ノブを指さしているようにも見える。

こちらの無意識の底から、手まねきされていたのは、どうやら扉であるらしい。それも閉じられてある扉。心理学にはくらいが、ジャングルジムから手にした家のドアのメモには何も書かれていなかった。さて、こちらの心の扉を開いたら、いったい何が現れるものやら。

豊かなもの

セルロイドは一八六八年、象牙の代用品として米国で発明された合成樹脂。日本へは明治時代に輸入され、ベッコウの代用品として普及する。戦前戦後、日本のセルロイド製品は世界を席巻したという。

昭和二十年代の子供にとって、セルロイドは玩具をはじめ、筆箱や下敷き、水筒や石鹸入れと身近なもの。何より、発火しやすいセルロイドはロケット遊びに欠かせなかった。折れた下敷きや壊れた玩具を切り刻み、金属の鉛筆キャップに詰め込み、尻を潰せばロケット完成。空地の発射台はレンガが二つ、傾斜をもたせ五センチほどの間隔で置く。板切れを渡し、上へロケットの尻をはみ出して乗せる。その直下、レンガの間に立てたローソクに火をとぼせば、ほどなくジュボッと音して白煙吐いて飛ぶ。しかし、そんな性質が、火災や事故の原因となることもあって、戦後普及したプラスチックが取って代わる。

セルロイドに再会したのは、二昔以上も前。露天の骨董市。正体不明の金物や木片、こけしの片割れなんかが入った箱の中。薄汚れた小さな容器。手に取った、その軽さが新鮮だった。それに優しい感触。適度な軟らかさ。褪色や、細かな擦り傷に艶の失せた肌がいとおしくもあった。以来、セルロイドに心引かれ、市へ出かける楽しみの一つになった。

大きな針箱や筆箱も目にするが、セルロイドも厚く、硬くて興が湧かぬ。握れば、つぶれてしまう、さくい印象の容器。それも、何を入れたものか、今となっては、わからぬ。

そんなセルロイドに手が出る。

脆い材質だから、色も褪せる。赤や青、黒や緑、黄色に桃色、色数は少ないが、変色し、褪色しているから目にするすべて、色が違うといっていい。ベッコウや線など多色の柄なものも同様だ。嫋やかなセルロイドの肌は、傷つきやすい。細かい擦り傷が色をくぐもらせて、セルロイドならではの色味を生んでもいる。

本来は無色透明なものらしいが、目にするあらかたに色がある。一番心引かれるのは透明な薄い飴色。外から内容が透けて見える必要のあった容器だが、さて何を入れたものやら。好きな一つに、直径四十ミリ、厚さ十ミリの丸い容器がある。小さな蝶番が付いていて、二枚貝のように開閉する。手の内にすっぽりと入って、手触りもすこぶる良い。少し

の間握っていると、手の平の温度が伝わって、触感が失せてしまう。消えてしまったので は、と手を開くと、ほんのり飴色を濃くして、ちゃんといる。

最近、機械の部品をもっぱら並べている店で、小さな歯車やけったいな金具が入ったガラス瓶の中で、丸いガラス板の入った件の二枚貝を見つけた。主人に聞けば、古い腕時計や懐中電灯の風防。容器だけを求めたら、にべもなく断られてしまった。シュボッという音で鉛筆キャップのロケットが空を裂いて飛び、燃えたセルロイドの匂いを残し、少し先の草地に失せた。その折の匂いの記憶が、手にするセルロイドの風合いを綾なしてもいる。

どんなものであろうと、ものってやつは、記号とは、もっとも遠くにある。それを目にし、手に取った人の数だけ印象が生じ、意味や価値が育ち、言葉が成る。もの本来の豊かさは、そこにある。

心の色

子供の時分に移り住んだ湘南の家の庭には、早春から初夏へ白い花がとぎれることなく咲いた。椿、桃、辛夷、木蓮、泰山木……。

そんな記憶がなせることか、五十の坂をこえた頃から、無性に白い花に心引かれるようになった。

以来、事務所の壺へ折々の白い花を活けてもらってきた。おおむね木の花と決めてある、が時に百合や芍薬。

週末近く、嬰児の拳ほどの蕾が、握りしめた指をとくように、ほころんだ、芍薬。せっかくの花、自宅へ持って帰った。

朝、仕事部屋のドアを開けると、ブラインドから洩れる光を集め、ほっかり咲いた白い花。ほのかな香りが部屋に漂ってもいた。引きよせられるように椅子に座って見入った。

いっとう外側の花弁が十二、三枚、まるで白磁の輪花鉢の形(なり)。蓮花のような花弁は、夜の名残の薄墨色がこもる白。なかほどにくぐまった花弁の玉。

窓のブラインドを少し開けると、薄墨が失せ、白い花弁に緑色の細い細い脈が浮いて見える。それも一瞬で消え、青味がかった清冽な白い花弁。李朝の白磁の清楚な青白い肌のようでもある。

いま少し開くと、青味が薄まって、黄味をおびた白に変わった。花弁の厚みと光のあやなしかしら、わずかに灰味がかっても見える。ウィーンの磁器にこんな白い肌のカップがあって、何やら東洋風の名が付いていた。心を吸い取られてしまいそうな、あやしい白だ。ブラインドを開き切ったら、光のシャワーが妖艶な肌色を流し消した。鮮やかな白い花弁に象牙色の脈が際やかに見える。養分を運ぶ水音が聞こえるようだ。花弁に漲(みなぎ)る力が、白に生気をもたらしてもいる。

少し目を離すと、しっとり潤っている白でもある。なかほどのくぐまる花弁の玉。白くて、まるい、ぼんぼり。内から光がこぼれでているような、無垢な白。以前、手にした中国は五代時代の白磁、唐や宋の完成した白磁の白にはない、どこかよるべない白味を思い出させもする。

82

翌朝のことになる。

ぼんぼりの花弁がほどけ、内に淡い桃色の薄紙を千切って丸めた、そんな風情の花弁の玉。白磁の輪花鉢へ盛った和菓子、はじらいに染まったほほ。内に紅を含んだ、あいらしい白だ。

その日の午後。なかほどの玉がはじけて、それはそれは仰山の花弁が溢れでた。外側の花弁とは異なる、おもいおもいの姿。溢れるというよりも、めらめら燃える炎の舌。幾重にも重なりあった花弁が、光を屈折させるのか、白蝶貝のようにきらめく白でもある。花弁の作る、ひだひだに黄味を溶かした薄墨の影がひそんでいる。蜂にでもなった気分で明暗へ眼差しを遊ばせていたら、胸苦しくなった。白い炎にいたぶられたか、中心の花蕊を包む花弁の白が、薄く紅色に染まって見える。

白い花に心引かれていたのではない。蕾から、花ひらき、咲き、咲ききって、散り落ちる、刻々と変わる花弁の白、その白に魅了されてきたのだ。

それに、白はどの色よりも、外の光の微妙な変化を受けとめて、その印象をいっそう深く、豊かなものにする。

白は、一人一人の心の色だ。

II

本の裏芸

馴染みの新聞記者に「電子書籍の時代に"装幀展"や"作品集"ですか」と茶化され「木簡や巻子本、冊子から現代の紙の本まで、博物館の考古学のケースの中でしか見ることがなくなるから」と返しておいた。

で、この夏、神奈川の近代文学館で「装幀＝菊地信義とある『著者50人の本』展」を開催、作品集『菊地信義の装幀』（集英社）を刊行した。

装幀を生業として、かれこれ四十年、一万数千点を手がけてきた。文学館という場に即すよう、文芸ジャンルの著者五十人の三百点を展示した。これまで著書のあらかたを装幀した粟津則雄さんや古井由吉さん、南木佳士さんをはじめ、装幀も話題になった『光速者』や『サラダ記念日』の著者、埴谷雄高さんや、俵万智さんの本など。

これまでにも、書店やギャラリーで展覧する機会を得たが、その折々の近作を、会場に

特設した平台へ置ける冊数を選び、展示、販売する形式でやってきた。

装幀はポスターと異なり、書店で人の目を止め、手に取られ、人の心を読みたいという思いへ誘う。本のカバー、表紙、見返し、扉まで、人の視覚と触覚へ、文字や図像、色彩や材質を駆使し、重層的に表現する。わけても、材質による触感への働きかけが大切だと考えている。

五十人の著者の本、三百点はショー・ウィンドーやケースに展示されたが、学芸員が選んだ七十点は、会場に設えた平台にも並べられ、自由に手に取り、触感を味わっていただいた。ウィンドーの中で目に止まった本を、平台から手にする体験は、思った以上に好評だった。長時間、幾冊も手に取り、ページをめくる若い人の姿を目にしたと、出向いてくれた知人の多くから耳にした。

これはこちらも目にしたが、平台に置かれた本のキャプションは、それぞれの本の下へ、見えないように置いた。本を手に取ると現れて、読むことが出来る。装幀の力で人の目を止め、心を引く。そんな装幀者の考えを展示方法で学芸員が表現してくれた。

が、ためつ眇めつ眺めていた人が、見おえると、キャプションが見える様に、律義に本を置く。思いがけぬ、その仕種に、なぜか、心なごみもした。

触覚は視覚や聴覚のように、目や耳といった一器官が荷っているのではなく、体のすべての皮膚で受容する。汀を歩く素足の感触。全身を打つシャワーの水滴。素肌にまとう浴衣の触感。抱き上げた赤子の肌触り。首筋を這うものの気配など。しかし、触覚が受け止めた印象は、言葉にして人に伝えたり、共有することは難しい。自身ですら、状況や心理状態で、心地よかったものが逆になってしまう。触覚の印象は言葉にならぬまま、人の意識の奥底へ沈潜する。だが、それは、人の感受性を下支えしている大切なものではなかろうか。

引き出しの隅に、ルーペが潜んでいたら、好みの文芸書（余白のある、詩集が良い）のページをめくり、文字を拡大して眺めてほしい。

白い紙の表面は細かい繊維が絡まった、波立つ海面や、風に騒めく草原に見えないか。その上に黒々と厚味のあるインクの塊。物体のような文字が浮かんで見える。

ふだん意識することはないが、ページをめくる指先には、紙の触感に誘われて、首筋の気配や人肌のえもいわれぬ印象など、意識の底へ沈んでいる、無数の言葉にならぬ触感の印象が滲み出る。

それが、読み進めている作品の、未知なる感覚を表出していると覚しき言葉と出合い、

染め上げる。読めたという充実が心を満たす。

　読むとは、書かれてあることを知ると、ことに共鳴すると、ふたとおりある。情報の受信には電子媒体が勝るのだろうが、心を汲み上げる文芸作品は、書き手と読み手が、共に未知の感覚を言葉にするためにある。そのための紙の触感、紙の本の裏芸。

こまった装幀の本

　装幀を生業としてこの五月で二十年になる。一九七〇年代の終わりころ、文芸書の装幀はあらかた編集者の素養の内にあった。

　デザイナーに装幀など出来ない、小説が読めて、作れるのは画家くらいさ。酒場でまことしやかな編集者の台詞を耳にもした。

　初めて出版社から依頼された折、企画書の装幀欄に目を止めた上司が尋ねたそうだ。この者はどんな絵を描くのか、書風はと。ゲラを読み、絵を選び、文字を決め装幀原稿を仕上げる。その答に件(くだん)の上司は編集の楽しみをなぜ他人にまかせてしまうのか、けげんな顔で口にしたと、後に編集者から聞いた。

　書店の棚に本を探す人の便利を考え、カバーの背は著者名を表題の上へ置く。装幀案を見た年嵩の編集者は小説家がどれほどの思いで題を決めたか熱っぽく語り、背の上へ表題

を入れ、その下へやや小さく著者の名を記す、これが文芸書の定石と声をあららげた。装幀として使うのはかまわぬが、トリミングしてはいけない、ましてや文字など入れてはならぬ。こんな画家の注文に幾度泣かされたことか。手がけた一冊ごと、装幀とは何か、考え、考えさせられやってきた。

装幀は内なる作品や著者へのオマージュではない。ましてや装幀者の美意識をひけらかすキャンバスでもない。

日常からあふれ、書くことで新たな出会いを求める、作品は虚空へ伸びる触手。作品に意味を見いだし、本へとたくらむのが編集者の仕事。よりそい、作品の内から本という形に不可欠な文字の姿や材質、色や図像を読み取り、本という物へ構築するのが装幀者の仕事。人の視覚と触覚を通し、読みたいという思いを誘う。

装幀は内なる作品にかしずくものではない。内があって外は生まれ、外を得て内は生きる。内と外が円環をなす運動態、それが本だ。紙を作る人、印刷する人、製本する人、流通にたずさわる人、書店の平台や棚へ並べる人、誌紙で紹介する人、評論する人、それぞれの思いが運動を加速する。装幀は様々な思いが交差するステージ、来たるべき読者を迎えるステージでもある。

読みたいという思いは、書くという行為と同様、日常からあふれ新たな出会いを求める意識の運動だ。装幀というステージに書く人と読む人の思いが出会う時、一冊の本は真に存在したといえる。

最初の作品集（リブロポート、一九八九年刊）以後十年の仕事から文芸書を主に千五百余点を収録した『装幀＝菊地信義の本』がこの八月に講談社から刊行される。編集者の「装幀の秘密を解くような本」、そんな誘いから始まった本作り、いうところの「作品集」からの逸脱をめざした。

収録作品の写真撮影は装幀の意図が見えるように一冊ごとアングルを決めた。背から表紙が見える本、小口から表紙を見た本というように。

二十ほどのアングルに分類し撮影された本を、まず刊行年やジャンルにかかわりなく、装幀表現の形式で仕分けた。白い紙に単色で文字のみ印刷した装幀から、色が加わったもの。記号的な図形を要した装幀、絵や写真など様々な図像を配したもの。カバーやオビといった意識されない付属物を表現へ転じた仕事など。

一方、一貫して装幀をまかされている作家や編集者、版元の仕事をそれぞれにまとめた。機会の多い著者や共に装幀することの多いアーティストとの仕事は著者や画家ごとに集め

93　こまった装幀の本

てみた。造本や判型からかかわった詩書は形式にはおさまらぬ、詩の本としてまとめた。カバーの一面にだけかかわる文庫は版元ごと構成した。
様々な分類によって顕在化した装幀の断面を鷲田清一氏の作品論や粟津則雄氏の作家論をはじめ、西谷修、中野翠、平出隆、古井由吉、宮城谷昌光の五氏からよせられた文章を重層的に編んだ。
一年を要した撮影から編集、レイアウトをへて校正刷を前に、実は途方にくれている。編集者の誘いに乗り、自らも求め、十年の仕事を時間から解き、さまざまに切断し編集したが、この本は人の目にふれてはまずい、読書へと誘うステージの仕掛けがまる見えになってしまった。この本の装幀をどうしたものか、かいもく見当が付かない。

94

手の言い分

　ちょくちょく電車に乗り合う親子。座席に着くと、手提げから冊子を取り出し子へ渡す。五、六歳の男の子。読み始めるページは決めてあるらしい。めくる間もなく読み出す。眺めていると、右のページは右の手の、左のページは左の手の内へクルクル丸め込む。二本の筒を握る形、読む行が筒の正面にくるように動かしながら読んでいる。
　車窓の様子も気になるとみえ、筒の上下の八の字が横になったり、縦になったりいそがしい。右の筒から左の筒へ目が渡ると同時、右の筒が左の筒へ巻きこまれ、一本になった。遠目にも顔の動きで読んでいるのは縦組みの大きな文字と知れるが、冊子にカバーがかけてあり、書名は見えぬ。冊子の筒からしぼりだすように読み取った、一語一語をそっと顔をよせてまつ人の耳もとで声に放つ。
　布表紙のノートを持っていた。どんないきさつで入手したか覚えはないが、その様相、

忘れられぬ。表紙はザックリした帆布、色は未晒しのベージュ。小口の三方が赤茶色の柿渋塗り。手に取ると、指にザラリ、布目の粗い触感。目には織目の優しい印象。その違いをあやなすように小口の柿渋がキラリと光る。

ノートは手帳製本といって、三百六十度ページが開き、表紙と背の間にみぞがない。表紙から背、背から裏表紙、そして本文へ指でいろう心地よさといったらない。

本文紙に甲冑像の切れ切れが透かし模様で指で入れてある。全身像を確かめたくて、スタンドの光にページを透かしてめくったものだ。真平に開くページの縁の、白いページの渋が砂粒みたいに滲んでいた。有るか無しかの縁どりだが、そこへ目が行くと、白いページそのものが、何やら語りかけてくるようで、耳を澄ました。何時か、手帳製本で本を装幀したい、その折の見本というより、そのものが一冊の詩集のようで、何を記すでもなく、長く本棚にあったが、いつの間にか失せてしまった。

署名本は著者が本に触れたあかし。こちらの心を支えてくれる文を書いたその人の手が触れた本。本棚へ何時も表紙が見えるように置いてあります。長い付き合いになる作家へ、知人から署名を頼まれたことがある。その礼状にある言葉。

装幀展の折にサインを求められた。自著でもあるまいし、装幀者として作家や詩人の本にサインすることはためらいもあったが、ぜひと控え室へ持ち込まれた本の姿にぎょっとした。二十数冊どれもカバーをグラシン紙でかけてある。

見返しに貼り付けた特製だという短冊へサインを済ませ、装幀を大切にしてくれて、と口にしたら、グラシンのシャリシャリする音が好きなんです。音がないと本を手にした気がしない。昔、箱入りの布装本にはグラシンがかけてあった。箱から抜き出す音と、手の感触が忘れられない。グラシンにも白色と飴色があって、飴色で包んだ本フランス装はシュワシュワと柔らかい音がしたものです、話は止まらない。

宮澤賢治の童話集『注文の多い料理店』の復刻版が手もとにある。大正時代に活版印刷で刊行された元版の文字や挿絵の質感が見て取れる。漢字やルビにつぶれ、かすれはあるけれど、現代の文庫化された本文より読みやすい。これは、元版の文字が大きいというだけではない。活版の活字はかな文字が漢字に対して小ぶりに作られていて、かなと漢字が混じる字面の濃淡が少ないからだ。

活字の文字は、語や文へ意味を探る読者の心を誘い込むが、現代のオフセット印刷に使

われる多くの文字は、意味を読者の目に投げ付けてくるようだ。

活字のかな文字には筆で書いた文字の筆跡（速度や強弱）が残っていて、活版印刷の効果で思いがけない味が生まれてもいる。賢治の童話に多用されるオノマトペはかなで表記される。たとえば、とっとっとっとっ野原を走る鹿の足音。四つのとと、四つのつの字は同じ活字だが、インクの量や印圧で一字一字微妙に表情は違っている。とっとっとっとっ聞こえる足音が野原の黒土に残された鹿の足跡にも見えてくる。

童話集の九作品には、いずれもカットと挿絵が一葉入っている。文庫に収録された図版で目にしていたが、その違いに息を呑んだ。賢治の画家への要請でもあったか、作品の抽象的な主題を立ちあげるシチュエーションが風土にそくし、事典の挿絵のように実直に描いてある。紙へペンで点を穿ち、線を刻んだ。そんな画質が活版印刷の効果もあって、リアルな野原の草木や吹雪の丘が謎めいて見える。

人は印刷された文字や絵の意味を受け取るだけではない。印刷方式やインク、用紙によって異なる表情をもつ紙の上のオブジェとして字や絵を感じ取ってもいる。童話の鹿が、野原に落ちている手拭を、五感の一つ一つで確かめるように。紙に印刷された字や絵を読

98

むことは、世界を認識することのひながただ。視覚がとらえた意味を他の感覚がとらえた印象とかさねあわせる。そうすることで、言葉の意味は育まれ、一人一人の言葉がやどる。

すっかり秋めいた朝、偶然件(くだん)の親子の隣りの席が空いて、小さな声を耳にした。ゆくかわのながれはたえずしてしかももとのみずにあらずよどみにうかぶうたかたはかつきえかつむすびてひさしくとどまりたるためしなく、冊子の紙の感触はこの子にどんな方丈記を育むものやら。

ぎざぎざ

きっかけはおぼろだ。雪岱の挿絵の仕事を知り『小村雪岱画譜』を求めたのはずいぶんと昔。編者のあとがきに、原画は火災にあって手に入らず、掲載紙誌から製版したとある。が、抑揚の少ない線。曲線と直線の対比。余白を生かした構図。墨ベタの按配と、それはそれで十分に美しい。得体の知れぬ女の面輪に魅了されもした。

以来、高見澤木版社『小村雪岱画集』や形象社『小村雪岱』をはじめ、展覧会の図録も手にしたが、絵のサイズに違いはあるものの、印刷物からの転写が多いと見え、さして印象は変わらなかった。

それが、代表作の一つ『おせん』の挿絵の原画、行水の図を目にして、口をついて出た言葉が「三段ロケット」。これには我ながら面喰らった。

縦十五センチ、横二十三センチほどの薄紙に描かれた行水の図。まずもって、紙と墨が

出合って生まれた。プリミティブな劇としてある。印象が一変した。

一段目が、たらい桶と波立つ水面。太めの柔らかい面相筆か、穂の墨は少なめ。紙を掠って筆が走る。わずかに染みた墨。赤子が乳をせがむよう、紙が墨を求めている。もどかしさが眼差しへ波のようにまとわりつく、箍（たが）のように締めつける。

二段目は、作者の邦枝完二が「おせん」の母の口を借り「背から腰への、白薩摩の徳利を寝かしたような弓なりには、触ればそのまま手先が滑べり落ちるかと、怪しまれるばかりの滑らかさ」とある「おせん」の躰。細い腰のある筆、墨は八分目ほど。穂先から紙へ墨を吸い込ませた、線の息遣いのような掠れ（紙のざらつきと穂の弾力、筆圧と墨のあやなす劇）が「手先が滑べり落ちる滑らかさ」と齟齬を来たす。眼差しが、あと一滴の墨、求める先に三段目。母の声に振り向く「おせん」の顔。

究極の面相筆は、ねずみの毛一本と聞いたことがある。首筋から顔、筆の穂に十分な墨。眉と目、鼻から口へ一気呵成。筆先が紙を切り、傷を墨がふさいだ。顔と髪の生え際、毛の黒と肌の白が作るぎざぎざが面輪を囲う。黒髪にたっぷりと墨。紙が蕩（とろ）けてしまいそう。桶から躰を経て、髪へ至る線の物語りは、紙と逆流する墨の劇にささえられ、変化にとんでいる。真骨頂は、紙の白（白い肌）と墨のベタ（黒い髪）が対峙するぎざぎざだ。雪岱

の女が人の目を引く理由がこのぎざぎざにある。

行水の図は、たらいで湯を使う「おせん」と、室内から声をかける母の姿を一望に収めてある。そのへだたりをもってして「おせん」の髪の生え際なんぞ見えるわけもない。対象を遠くから眺めた形と、近づいて見える細部を、なんと、いっしょくたに描く、雪岱の自律した表現がここにある。つゆ知らず止まった目は、その理由を探るように見詰める。

雪岱が五歳の年に父が病死。母は親類相談の上離籍、実家へ戻ってしまう。幼児にとって母を失うことは、強く結ばれた眼差しを無くすことだ。それは、胎児と母胎をつなぐ、ほぞの緒（へその緒の別称）にひとしいと聞く。抱かれた幼児が間近から見る母の面輪。眼差しは常に自分に向けられ、時に上下左右に動く記しのように見えていた。能の面が首を傾け、下を見た時などの表情の動きが何とも言われぬ程嬉しいと記す雪岱。その眼差しを面輪に囲い込んでいた髪の生え際。白黒のぎざぎざは雪岱に深い安らぎをもたらした。

「私が描きたいと思う女は私の内部にある、私の心象だ」とし「幼いころ見たある時、ある場合の母の顔が瞼の裏にあって忘れられません」と記す、ある時、ある場合とは幼いころ、抱かれて見上げた母の面輪ではなかろうか。

母に見捨てられた子は、母を恨み、憎むより、母が自分を捨てたのは、自分に非があったのではないか、理由を己の内に探ると聞いた。どうして母の眼差しを繋ぎ止められなかったのか。泣き、叫びもしただろう。だが眼差しは戻らなかった。自分の思いだけで、人の目を止めることができない。雪岱の表現は、いうところの個性を疑い、断念することで生まれた。自己表現ではなく、人に見詰められることを希う、そのための自律した方法を持つ表現だ。妙な言い草だが拵えられた物が私は好きだ、と記す雪岱。拵えは、独自の表現への矜持であり、独り合点のそしりを承知で言ってしまえば、拵えとはデザインではないか。

雪岱の自律した表現は、人の目を止め、読者を誘う本の装幀に真価を発揮する。その際立つ二冊。

一冊目。函絵は、表裏に浅葱色の川面。遠く女を乗せた猪牙舟(ちょきぶね)。両岸を成す天地と舟に肌色。女と船頭、船と波頭が墨線。木版二色刷り。女と船頭の姿に静寂感があるのだが、人との兼ね合いからすると、波は大波になるはず。そんな詮索を尻目にここでは静と動をいっしょくたに描く雪岱の表現が目を止める。

函の表と背に『両國の秋』。絵の題名の様で、ためつすがめつ見入ってしまう。人は、

目が止まった理由を探るように函から本をぬき出すのではないか。表紙は木版多色刷り。背に金箔押しで題名と岡本綺堂の名前。表紙の表裏へ川端の風景。上は暮れなずむ空が川面と一つらなり、煙ぶるような青ねず色。下の家並は茶屋ででもあるか。窓や玄関先へ、ほんのり明かりがこぼれている。濡れ縁に女の姿。一方、岸辺の掛け茶屋は店仕舞もなく、赤い軒提灯が川風にゆれ、侘しい。桟橋の先は闇にまぎれ、よるべない。

そんな大眺望が、枝垂柳のおびただしい枝ごしに描いてあるのだが、枝を描いた細い線で中景の茶屋の窓格子や遠景の掛け茶屋のよしず、はては、桟橋の欄干までも描いてある。ここにも遠景と近景、巨視や微視といった対照的な眺めが、いっしょくたに描かれている。さらに、同じ細い線が対象の明や暗といった印象の違いをも相対化して見せる。大眺望を虫眼鏡で見ている気分。景色に目から心まで引きずり込まれ、言葉が失せ、なにやら怖気だつ。

物語は両国。見世物小屋の蛇つかいの太夫お絹と、旗本屋敷の中小姓、林之助の色恋沙汰。きっかけは茶屋の娘お里。嫉妬に狂い死ぬお絹の心が蛇に乗りうつり悲惨な結末。読後、函絵の川面が林之助を追うお絹が乗る大蛇に見えた。猪牙舟は蛇の目。林之助を魅惑したお絹の目にも重なる。表紙の景色へまとわる枝は、お絹の嫉視の表情か、さもなくば、

人の眼差しを希う雪岱の心が無数の蛇と化した、そんな埒もない思いが浮かんだ。

二冊目は泉鏡花。『日本橋』の装幀をはなに雪岱は鏡花作品のあらかたを手掛ける。なかでも春陽堂の装幀が見事だ。表紙が薄い芯紙に羽二重張り。柔らかく手になじむ独自のスタイル。函と表紙は文様や図案化した絵。見返しに物語を表徴する絵を多色木版刷り。

『愛艸集』は、函、表紙、見返しへ雪岱の自律表現を重層化し秀逸。紙函に桜や梅、楓や銀杏といった花や葉の小さな絵。知らぬ花へ目がよる。函からぬき取る表紙のなめらかさ。暗色の絹地に小紋柄を拡大し白と紫で刷ってある。抱かれた幼児の目は、頬を母の着物の感触にあずけ、柄行を虫眼鏡で見るように見た。表紙をめくると見返しに、広大な掘割を俯瞰する絵。天に銀泥の霞が棚引く。地の堀際、小さく桂姿(うこぎ)の女。橋や石垣の単純化に対し、必死に女へ眼差しを繋ぐ。巨視と微視を一つにした絵。一方の視点が眼を眺めていると、突き放すような力を感じ、もう一方が茶茶を入れる。手にした羽二重の触感や微細な紋様の視感がまとわりつく。

雪岱の絵は、人の眼差しを内へ引き込み、そして突き放つ。人はその理由を探るように絵を見詰めなおし、心は作品の一行目へ誘われいる。雪岱のおだやかな声が聞こえる。

あなた自身の視点をいきなさい。

装幀の出前

装幀の出前をした。正確には依頼先へ出向いて装幀を仕上げたのだから装幀者を出前したと言うべきか。

ことのはじまりは山形県酒田の「SPOON」誌編集部からの手紙。創刊以来六年、連載する随筆を本にしたい。ついては装幀者が原稿を本に仕立てるすべを体験したい。雑誌の編集やデザインの経験はつんだが本を作ったことがない。装幀依頼の文面にいちずな本への思いが溢れていた。さてどうしたものかと思索する間もなく原稿の束がとどいた。

著者の佐藤公太郎さんは明治生まれで生粋の酒田人。官吏として携わった市史編集の過程で捨てられてしまう史料がいとおしく、齢五十を機に「みちのく豆本の会」を主宰。以来三十八年間に百三十冊余を刊行する。

戦時中、酒田へ疎開した児童の慰問に始めた昔話の語り、戦後も伝承昔話の語り部とし

てつとに知られる。一方、将棋七段の免状を持ち玉川遠州流という大名茶の師匠でもある。「書痴、棋狂、茶癲」を自称する公太郎さんの随筆「粋狂談義」は土地言葉を自在に操って、大正から昭和の酒田の街のたたずまいや年中行事、自らの読書体験、昔話や豆本のことなどが綴られている。

いずれもめずらしくも懐かしい話だが、読み進むうち地域や時代をこえてこまやかに生きる人のぬくもりに包みこまれてしまう。時にさりげない寸言へ立ち止まらせもする。酒田の桜の消長を記した一篇にこんな一言がある。日支事変の折、花見などする時勢ではないと片端から桜が切り倒され薪にされた。「切ることの好きな人が先に立ったせいか」寂たるをよしとする茶人の心ばせに誘われたといえば粋だが一泊二日それも休日を一日使う無粋な予定、朝一番の飛行機で酒田へ飛んだ。

編集部は百年ほどの歴史をもつ印刷会社の一室。酒田へのおかえし、そんな社の考えを形にした「SPOON」は市内全戸へ無料で配布されている。主人公は酒田の街とここに暮らす人々。健気な決意が真当な編集・デザインの技と心を育んだものか。

ひたむきなスタッフの対応で、判型や造本様式、本文の組み体裁など本の骨格が問答を重ねて組み上がる。写真や注の有無が、目次や奥付、ノンブルや柱といった本の細部にい

107　装幀の出前

たるまで、すべてが問われ、答えがそれぞれの形を結んだ。

四六判、上製カバー装、上・下二巻の『粋狂談義』、姿が立ち上がる頃には日もだいぶかたむいて装幀に関する取材もかね公太郎さんを訪ねる約束の時刻をとうにすぎていた。不作法者をおだやかな笑みが迎え、情味ある茶室へ案内され、てらいのない一服をいただいた。朝方、印刷は当社が引き受けていたと、社長が「みちのく豆本」の全冊を見せてくださった。その装幀を手がけた佐藤十弥さんの自在な表現に強く心引かれたむね口にすると、奥から箱を取りよせてこれは豆本の包み紙、これが会員への年ごとの賀状、どれも十弥さんが描いてくれたと少しはにかむようにして見せてくださる。

いずれも地域や時代を感じさせない美しさをたたえる文字や図案がみごとに配されている。だからといって私的な美意識にあぐらをかいているものではない。公太郎さんの編集する一冊ごと、テーマを真っ向から受けとめ綾なした装幀の文字や図案同様、したたかなデザイン意識がもたらした仕事、滅私の端に咲いた花だろう。

十弥さんは詩人でもあったし、画家とも呼ばれたが、酒田が生んだデザイナーの先覚者としてその全貌が明らかにされていい。スタッフとの夜食の席に加わってくれた酒田を拠点に活躍するアートディレクターのM氏は、若い頃に十弥さんと面識があることもあって

深夜まで十弥さんとデザインの話に花が咲いた。

「十弥さんが亡くなられた時出版をやめようと思った」。著者の深い思いにそって十弥さんが残した図案を再利用し『粋狂談義』を包む、何やらしあわせな心地はうまい酒田の酒と肴のためだけではなかった。

翌朝、休日にもかかわらず集まってくれたスタッフの良くきたえた手とこまやかな心に助けられ十弥さんの図案を存分に配した装幀案が設計図へ形をなしていく。文字を作ってくれる人、公太郎さんの写真を図におこす人、十年来のスタッフと仕事をしている、そんな気分にとらわれたのはみな本を愛した先達と心通じていたのかもしれない。カバーや表紙、扉の設計図が完成、使用する紙を選び、色の指定を済ませた時分には帰る列車の時刻が近づいていた。

ホームまで見送ってくれた一人一人の顔がまぶしくて駅への道すがら立ちよった骨董店で求めた小僧の人形を車窓へ置いた。その店の看板文字も十弥さんの手になるものだった。仕事の間合にいただいた珈琲の香りがふいに
夕日に染まった空が藍色に変わっていく。
<ruby>蘇<rt>よみがえ</rt></ruby>る。光の余韻にだかれて小僧の姿がにじんでみえた。

わからない

　一年ほど前になる。NHK『課外授業　ようこそ先輩』に出演した。出身の小学校を訪ね、六年生のクラスで装幀という仕事について話し、実際に装幀を考え、作ってもらう授業。装幀する作品には谷川俊太郎さんの詩「生きる」の冒頭七行を選んだ。

　生きているということ／いま生きているということ／それはのどがかわくということ／木もれ陽がまぶしいということ／ふっと或るメロディを思い出すということ／くしゃみをすること／あなたと手をつなぐこと

　生きるとはあるがままで自由であること、とあるだけで、価値や意味を一方的に示してはいない。読んで一人一人が生きるということを考え、感じる鏡だと考えたからだ。

装幀という仕事は言葉（文字）で表現された作品（詩や小説）を本という物にする際、出版社から依頼され、表紙やカバーのデザインをする。題名や著者名の文字を作り、カバーに必要な絵柄を考え、使用する紙を決める。文字で表現された作品は、読んだ一人一人が意味や印象を摑み取って、初めてあると言えるものだ。そのために、装幀は作品の内容に即し、表紙やカバーを見た人が読んでみたいと感じるデザインが必要だ。

件(くだん)の授業だが、まず図書室で装幀で読んでみたい、と思う本を選び、その理由を話してもらった。そうすることで、自分が、また他人がどんな絵や色、文字に目や心を引かれるかを感じてもらう。次に、用意した教材で文字（言葉）の印象が書体やサイズでどれほど変わるか、体験してもらった。

で、「生きる」の表紙を考えてもらったのだが、最初は詩の一行を絵にして題名を描き込んだ装幀があらかた。握手している人や手、木々の間からもれる日差しといったあんばい。詩が求めているのは一人一人が生きるを感じる時や事を考えること。それを絵や文字に表現する。宿題にして二度目のチャレンジ。

思い思いの「生きる」が集まって装幀作りが始まった。お笑い芸人が夢のA君は、サッカーをしている自分を描いた案を戯(おど)け顔で示す。好きな人は興味を持つが装幀にはならぬ。

こんな対話を試みた。「サッカーのどんな時に感じる」「シュートする時」「どこが」「足が気持ちいい」「足がどうなってる」、真顔が宙を睨んで、どれほどの間であったか。「足が拳骨している」。

清清しい強い眼差しが真っすぐこちらの目を見て口にした。仕上げた装幀は、シュートする足とボールを極度にクローズアップした姿。シューズを透かして描いた拳骨がボールを蹴飛ばす一瞬。元気な「生きる」の文字。何とボールの周囲へ飛び散る砂がノリ付けしてある。校庭の砂だという。

どうやらクラスの別格者、B君の生きるは「呑み込めない」。理由はこうだ、TVを見ていても何で戦争しているのか、どちらが良くて、どちらが悪いのか、小学生の自分には呑み込めないことばかり。それにどんな装幀を作ったか。何と、表裏ブルー一色の海原。B君の言うことには「海なんて呑み込むこと出来ないでしょう」。

生きると感じる時や事を言葉に出来るということは学習だと教えてくれたのはC君。楽しかったり、面白かったりすることを生きていると感じる、そう表現することの間には謎がある。

授業の終盤、何も手に付かぬC君。何を聞いても「わからない」。やっと口にした楽し

いことは「友達と話をする」、どんな話か「わからない」。鼻水が流れ、涙が溢れる顔で「わからない話」と口に出た。「ありえない話」だとも言う。「生きる」の字をありえない文字で書いてみたら、そうアドバイスしたら、ハンカチで顔をぬぐい「○や×でもいいの」。こちらの目を見つめたまま、何度となく問う。いいんだ、いいんだ、口には出さずうなずいていた。わからないということも一つの答えなんだ、そうC君に教えてもらったのだ。完成した装幀は、表に○と×と△があって裏に小さくそれが生・き・るの三文字だとクイズの答えみたいに書いてある。友達が、少し淋しいからとバックに色を付けてくれたと満足顔。手にしたそれを眺めていたら涙が滲んできた。

今となっては、さてどんな文字であったものか、わからない。

居つづけ

朝寝、朝酒、朝湯が好きで身上を潰す。唄の文句ではないけれど、潰すほど身上があれば居つづけしたい宿がある。

奥湯河原の「指月」。部屋数は四室、受ける客は三組まで。切り盛りは女将と料理人、それに仲居二名のこてぃなな宿。簡潔な部屋、清潔な湯殿、絶品の懐石料理。そのすべてが洗練され、宿というより京都は貴船あたりの趣味の良いお宅へまねかれた心地。

とりわけこの宿の朝ごはんが好きだ。寝たりた体を朝湯でほぐし、新しい浴衣で朝食の案内を待つ。食事は調理場に隣りあうカウンターでいただく。

席につくとまずは煎茶。五、六杯は入る大ぶりな急須で供される一杯が旨い。特別な茶ではないが、絶妙な湯加減。碗に注いで一滴たりと、たりず、残さず。おのずとこちらは味わう姿勢になっている。

豆皿に小粒の梅干し。種受けに添えられた猪口に誘われるわけではない。茶の渋味と梅の酸味へ、むなもとの湯の香がもつれ、酒をそそるのだ。朝の酒は人肌がいい。

向付は赤貝に若布、すった山芋の酢の物。けぶるような白磁の肌に鮮やかな赤、白、緑。見惚れて口にした貝の濃密な味へ、若布にからんだ酢が、磯へ打ち上がる波のようにかぶり、引く。まるごと海を口にした、そんな気分だ。

燗の酒は東北の蔵元へ特別にあつらえた、はんなりとした一品。二口目で上品な酒の旨味が口へ咲き、舌鼓で味の余韻をのせて白湯のごとく喉へ消える。料理のあとの一口は、次の料理を待つ。

二品目は聖護院、蕪のふろふき。蕪が内にたたえた水気を熱したまでと、料理人が口にしたら、真に受けてもいい。蕪の旨味と食感がみずぎわだつ。

三品目が湯豆腐。黒い鉢へしゃもじで掬い入れた、あんぐりした姿の熱々にたっぷりの刻み葱。削りたてのかつお節は目の前で、ふんわりと。鉢の底にほどよく温まったつけじょうゆが入っている。かつお節と葱の香おる湯気こそ湯豆腐のだいご味かもしれぬ。

四品目は甘鯛のかぶと焼。甘鯛の好物はエビやカニ。それに成育が遅く、たべごろには八年、旨くないわけがない。こんがり焼けた皮を割るように箸を入れると、白桃のような

白身が現れる、内から透明な身汁がにじみ出る。食べつくし、骨は椀に移し熱湯を注いでいただく。これは、くいしん坊のおねだり。旨い鯛へ手向けの湯。

五品目は筑前煮。八頭や京人参などの野菜、鶏肉にこんにゃく。いずれ甘辛さをおさえた薄口で汁気はきってある。かくし味の黒山椒が唾液を誘い、素材にこめられていた旨味が手品のように口中へみちる。

シャカシャカと調理場から玉子を割りほぐす音がする。いよいよ真打のおでましだ。ほんのわずかでもだし汁が多かったら、玉子焼のていはなさなかったのではないか。そんないらぬ心配をしてしまうほど繊細なだし巻き玉子。玉子の神髄が旨いだし汁をふんわりとだきこんで皿にのる。

この一品、おろし大根も一滴の醬油もいらぬ。口にすると、先の五品の味の余韻が一つになって、旨いの一言が口に出る。まさに逸品。

焙じ茶の良い香りだけがふくらむテーブルにいよいよごはんと赤だし、香の物。この白いごはんが無類に旨い。さて、真打はどちらだろうと、毎度迷ってしまう。

一杯の茶からごはんまで、料理は季節や予算で変わるけれど、いつのときも、過不足のない満足感だけは変わらぬ。仕舞のごはんの旨さも、そんな満足感と一つになってのこと

だろう。
二杯目の茶をすすり、できることなら居つづけで、もう一度、朝湯、朝酒と。心底思う。

ねこめし

葉生姜の季節になるとねこめしが食べたくなる。たきたてのご飯へかつお節をのせ醬油を垂らすだけの一膳。昭和二十年代、わが家だけの呼び名だったか、子供にはたいそうなご馳走だった。

軒下で燕がさえずる頃、朝の食卓へ根元から十センチほどに茎を切りそろえた生姜が醬油の入ったそば猪口に差し立てられて上がった。子供には辛くて食べられなかったが、緑色の茎がだんだん白んで淡い紅色に色づく先のげんこつみたいな根の形が面白い。

一本、又一本と猪口から抜き出してはみる。

「学校に遅れますよ」。母は手の一本を取り上げカリカリと音たてて食べる。

「坊ず、ねこめしにするか」。祖父が薄く削ったかつお節をひとつかみ湯気の立つご飯にのせ、ふわふわ浮き上がるそれへ猪口の醬油をかけてくれる。箸でかきまぜると、ご飯と

かつお節の良い匂いへ生姜の香り立つ醬油の匂いが一つになって、なまつばゴクリ飲みこめばおなかで小猫がクーと鳴いた。

厄介な

　おやじ、お父さん、おじいちゃん。見舞いいずれの声にもあなたが反応を示さなくなって数日。それなのに、若い看護婦さんが声をかけると表情がやわらぎ、声の方へ手も伸びるのと、母の話はあきれるというより、何やら少女のないしょ話めいた何があってもおかしくないと医師が口にした日から、身内がひとり病室へ泊りこむこととした。深夜、回診の看護婦さんのキクチさん、キクチさんと呼びかける声へ、あなたは薄く目を開き、荒い息でゆがむ顔にえみまで作ろうとするではないか。そうか、あなたは、おやじやお父さんであるよりも、キクチさんで生きてきた人なんだ。
　すべての役職からも退かれ、湘南から出ることもなくなった父君を、年に数度、銀座の雀荘へお誘いした、かつての部下です。と挨拶をうけた。あなたを荼毘に付した火葬場の待合室でのこと。父君はたいそう気くばりのよい、優しい上司で、ファンも多かった。そ

んな人柄どおりの麻雀で、自分も楽しみ、人をも楽しませてくれる。そういえば、麻雀が仕舞うと、車を呼ばれ、今夜は都内の息子のマンションになると、それは嬉しそうな顔でひとり帰られたものです。

そんな厄介など一度もかけられたことがない。あなたのその夜の行き先より、厄介のひとことが心に引っかかっています。

亡くなるひと月前、いつものように母と食事を済ませ、TVを観て、風呂をつかい、床についた。翌朝、起き出さないあなたへ母が声をかけると、一夜にして、声の出ない、起き上がることも出来ぬ体に。

車で病院へ運ばれ、肺から脳へ末期の癌、良くてひと月の診断どおり、最後は母と息子たちに一夜ずつ付き添わせ、ポッキリひと月目に亡くなった。あまりのあっけなさに、悲しみより、おやじのように行きたいと、息子たちは口にしたものです。

家族は勝や敗、正や誤では片のつかない情の世界。だからこその厄介なのだ。キクチさんで生きる関係は、仕事であれ、何であれ、理でおさまる。あなたは、家族に厄介をかけることも、厄介をかけられることも回避して家庭を仕事のように生きた。情の薄さというより、生きること自体を仕事として引き受けるよりなかった。そんな心の事情がありはし

121　厄介な

なかったか。それゆえの不器用、臆病なおやじだった。
息子に厄介になるという、あなたのセリフは世間をつくろう軽口であったにせよ、厄介をかけあって生きられる関係は、あなたのあこがれであったはず。暮らしのこまごまで、あなたと同じ不器用さからか、口をつぐんでしまう自分に気づくとき、あなたの心のうちわけを聞けなかったことが悔まれます。しかし、この厄介な性分こそ、あなたが、息子にかけた、たった一度の厄介なのかもしれません。

際に住む

海の際(きわ)、高台に建つトーチカみたいな家へ移り住み一年が過ぎた。テラス状に海へ張り出す庭は雑草のはえるにまかせたままだ。借景とは自前の庭へ外なる景観を取りこむことだが、当方は借景のみ、室内からは海と空しかない。

都心に二十年暮らし、二度住み替えたが、いずれも庭と縁のない借景生活。最初が掘割の際。横へ長く建つ集合住宅の七階。対岸のビルはどれも堀に背を向け、室内や屋上で人も営みの後ろ姿をのぞかせる。まるでサイレント映画を見る心地だ。ビルの谷間、雨は堀へ垂直におりる緞帳のようで、しばしスクリーンから解放された。深夜、警備員のライトが、最上階から灯籠流しの風情でゆらゆらくだる。それを機に居職の身は仕事を切り上げた。

次が都心からクルマで二十分ほどの街の際。高台の街をまるごと借景とする集合住宅の

最上階。夜ごと東京タワーがオレンジ色の光に染まる頃、レインボーブリッジはイルミネーションの明かりで変化する。着陸を待機する飛行機のライトが人魂のように空へ浮かび、遠く遊園地の花火がビルの間へ咲いた。

街の明かりが消えると、高層ビルの屋上に、あれは何の印か、赤い光が点滅する。神経を尖らせたまま眠る獣の心臓を見る思いだ。そんな時刻、たまさか街の酒場にいる折、ふと住まいのテラスからこちらをうかがう自分の姿が脳裏をよぎる。

堀から街、そして海の際へ、際から際を生きてきた。集合住宅のテラスへ庭を構えることもできたが、到来の花鉢がふえるだけで庭を考えることはなかった。庭とは内と外、自分と世界の緩衝装置。そんなものは必要ない、世界と四つに組んで生きるといえば威勢もいいが、何のことはない、いまだ何が外で何が内かを知らぬはぐれもの、餓鬼の心で生きている。

夜中、仕事部屋の室内電話が鳴る。眼がどうかしてしまったらしい、海が光って見えると心細げな家人の声。ふり返る暗い浜辺へ次々と打ち寄せる波の内に白い光がふくらんで崩れ、左右へ広がる波頭に無数の青白い光の粒子がはじけた。どれほどの時間であったか、夜光虫を初めて眼にしたのは昨年の五月。

強い西風が吹く日、波が浜へは寄せず、沖をおびただしい白兎が東へ跳びはねて行く姿に見えるという。急激に冷えこむ冬の朝、海霧が湾をおおってしまうとも聞いた。雨まじりの海風にとざした窓から荒れる海を見ていると何やら船上にいる気分。数羽の鷗が風で吹き上がり、鳴きながらちりぢりに視界から消えた。さて、いずれの際へ向かう航海だろうか。

正体不明

露店の骨董市が好きだ。日曜日は都内の何処かで市が立つ。玄人にはごみでしかない古物あさりに打ってつけの猟場だ。
薄縁（うすべり）へ並んだ古物たちも、思い思いに座り込む主（あるじ）にもなにやら日向ぼっこの風情。こちらも気ままに見て歩ける。
長年つづく市では売れ筋も定まって品揃えも似かよってくるが、市が主をくつろがせるのか思いがけない物と出合える。
もっぱら書画を商う主の脇に、ちょこなんと真っ黒けの仏が置いてある。値を問えば当惑した顔で「業者の市でおちで誰も相手にしなかった。妙に心引かれ、持仏（じぶつ）にと買った。非売としておかぬこちらの手おち、買い値でよろしければお持ちください」。こちらも時代にこだわる柄ではない。脂（やに）や煤（すす）で細部が隠れ、かえって刻んだ人の思いが全体から見てとれる。

おだやかな姿の制吒迦童子。主の脇侍をゆずられた心地でありがたくいただいた。

格別にごみのような古物だけを探しているわけでもないが、正体不明に出合うとつい手が出る。薄縁の重し、金物という以外は不明ながらがらくたの箱から拾い出した金属片。手足もお顔も欠けてはいるが、古様の金銅仏の姿に見えた。これを、と差し出せばどこにあったという顔で受け取る。そいつはいったい何ですか、問えば「わかればそんな所に置かぬ」と肩すくめ「五百円でどお」。たいがいこちらの興がまさっている。大もうけした心地、裸のままでポケットにおさめてしまう。

正体を知らされて興のさめてしまう物もあれば、いっそう愛着の湧く品もある。

江戸時代に火縄銃の鉛玉を作った杓。槍の柄の地面に接する方へ付けた金具で石突。いずれも用とは関わりない赤錆びた鉄の姿に一目で惚れた。杓は手香炉に、石突は釘穴で壁に掛けて花いけ。とりあえずの用を得ておさまっているが、心引かれるそのうちわけはまだまだ付き合ってみなくてはわからない。

こんな古物たちにも同好の士がいるらしい。最近、市の入口でさっそく正体不明が目を引いた。四角錐の漏斗に四つ足が付けてある。足の中ほどへ金網が張られ、筒口からこぼれ落ちるのを受けた仕掛け。漏斗へは炭火を入れ筒口からは風を送る。小さな七輪ででも

あったか。細工職人が自ら作った道具。素材に熱を加え、曲げ叩く、簪でも作っているのか、男の細い指が浮かんで見えた。

現代美術の作品にこんな形を見たようにも思えた。こいつは買いと財布へ手が伸びた、しかしこの先に何十軒と店が待つ。帰りに買えばと心が急ぐ。ひと巡りしてもめぼしい物もない。最初の店であれを買って帰ろうとやおら手を出す先に漏斗がない。このあたりにと言う間もなく「いましがた売れた」とすげない主の声がする。

逆のこともあった。なじみの店に先客が蹲って矯めつ眇めつ眺める手の内は、こちらは一も二もなく買いの品。隣へ腰を下ろしてあれこれ手にし心の内で、買うな買ってくれるなと念じている。思案顔が物を手放し腕組みして立ち上がる。後ろ姿を目で確かめ、手は物をつかんで主へ差し出す。包んでもらう間に思案の腕組みもどって来ぬかと気もそぞろ。

骨董、古美術として価値の定まった物や流行の品はよけて歩いてきた。いずれも先達の言葉がまとわりついて、とりつくしまもない。言葉はしょせんこちらには手の出しようのない名品、一碗一仏へといざなうだけで物との出合いへ導いてはくれぬ。己の目が止まった物の形と肌へ心晒して、物が語る玄人にはごみでしかない物でいい。

言葉へ耳を澄ます。己を発見する古物づきあい、時代や製法の知識は後の事。まずは網膜のここちよさへ信をおくことだと思っている。

骨董市のみそっかす

　寺社の境内やしかるべき催場で開かれる骨董市に通って四半世紀になる。目当ては骨董にあらず、もっぱら売る方も売る方だが買う奴も買う奴だと言われるたぐい。店の棚の下、薄縁の端に置かれた箱の中。錆びた金物やこけしの片割れ、何やら乾涸び、こびりつく器などは善い方で、あらかた汚れた正体不明がどっさり。がさごそやって、気になる物を取り出し、主人に見せる。そんな物どこに在ったのと当惑顔。それでもたいがい二、三百円がとこの値を口にする。ま、そんな骨董市のみそっかすで遊んでいる古物好きだ。

　掘り出し物をなどといった魂胆はこれっぽっちも無い。骨董・古美術として価値の無い、それでいてこちらの目と心を引く物を見つけたい一心の市通い。

　セルロイドと出合ったのも、がらくたを寄せた箱の中。うす汚れた小さな容器、手に取

った軽さにまず引かれた。指で擦ると懐かしいセルロイド。とたんに匂いが蘇える。

あれは小学校の二、三年の頃。金属の鉛筆キャップにセルロイドを詰め込み、開口部を平たく潰したロケット。レンガを二つ、横に五センチほどの間隔で並べ、間にローソクを立てた発射台。ローソクへ火を点け、レンガの隙間と十字の形にロケットを置く、先っぽへ小石を宛がい傾斜を付けてある。わずかな間があって、ボォッという音といっしょ、真白い煙を吐き出し、原っぱの数十メートル先の草叢へ弧を描いて飛んだ。辺りに立ち籠めたセルロイドの匂い。

容器の蓋を取ると内は綺麗なサーモンピンク、淡い化粧の香りがふくらんで記憶の匂いと入り混じる。何故か遣る瀬ない心地になった。

以来、セルロイドの容器を見つけると手が出る。筆箱や石けん箱は良く目にするが、興が湧かぬ。もっぱら化粧品の細細した容器、針や朱肉入れ、歯ブラシケース。別けても用途不明の器に心引かれる。半透明の頼り無い質感が蝉の脱け殻のようで、寂寞とした印象のせいかもしれない。

大正から昭和の初め、日本は世界一のセルロイドの輸出国だった。玩具をはじめ洗面器や水筒など、生活雑貨の多くに使われた。しかし発火性が禍いし、戦後プラスチックが取

131　骨董市のみそっかす

って代わる。筆箱や下敷き（ロケットに削って母にしかられた）しか縁のなかったはずが、セルロイドに魅了される、その心の内訳はまだわからぬ。

五徳に目が止まったのは五年前。火鉢の中、炭火の上へ置き鉄瓶などをかける。三つ脚や四つ脚の輪形の鉄製。露天の市の薄縁へ重し代わりに置かれていた。輪を下にした形が美術作品のように見えたものだ。肌は使い込まれた黒い褐色。手に取ると、重くひんやりした触感。見つめていたら、子供の頃の冬の日が浮かんだ。

夕刻には、祖父が長火鉢の前に座り込み、五徳へ鍋代わりの貝殻を置き、晩酌の醬蝦の塩辛を炒る。子供の口には塩っぱいだけだが、芳しい匂いが夕食前の空腹感をいやました。長火鉢の長方形の五徳は鍋を置く部分が左右へ動く。貝殻を寄せ、火箸で炭を弄うとゆらめく炎、息を呑んで見つめていた。子供は火鉢の鉄瓶はもとより灰均や火箸に触れるのを禁じられていた。灰に半分埋もれていた五徳、形や重さを市で初めて知った。

てた居間で、母が火鉢へ焼る炭の匂いとパチパチ爆ぜる音に意を決し蒲団から飛び出した。

起きなさい、母の声で目は覚めたが、寒くて蒲団から出られない。それでも襖一枚へだ

火鉢と縁のない暮らしだが、以来、求めた五徳が十数個。油を染ませた布で磨けば、鉄錆びた肌が味わいを深くする。長く使われた鉄は赤錆が浮くこともない。黒光りする五徳

を床に置き、凡庸なガラスの鉢でも水を張り、少々斜めに置くだけで水が花になる。壁から降ろした絵を、壁際の五徳を足に立て掛けると絵の印象も変わる。

古物に新たな用を見付けるのも楽しいが、オブジェとして棚に置き、眺めるともなく眺めていると、思いがけない想念が浮かぶ。古物は人の心を映す鏡でもある。物の来歴や素性を知ることも大切と、解かっているが勉強に腰の据わらぬ古物好き。初市は西にしようか、東にするか、気もそぞろ。

夜のショットグラス

骨董市で見初めた、百年ほど前のイギリスの薬瓶。銅版焼付された効能に痛み止めの軟膏とある。デルフトウェアを改良したイギリスの硬質陶器。手の内にすっぽりおさまる愛らしさ。乳白色の色味や肌理の感触が何とも艶かしい。食後のマールやモルトをいただくショットグラスと決めてある。口縁のヘアー・クラックが女人の肌にすける血筋に見えた夜もある。グラスの酒へ落ちる稲妻と見える夜もある。いずれ、薬が毒に変わるきざし、心得ているが、手がはなせない。

心の形見

骨董市が好きだ。かれこれ四十年、あきもせずかよっている。市といってもピンキリで、寺社の境内の露店の市から、然るべき会場で、選りすぐりの店の展示会（市とはいわぬ）まで。東京はもとより、京都、大阪、金沢へ出張った頃もある。

旅先の骨董店へは、土地ならではの物が、との思いで入って見るが、鎌倉や東京（住まいや事務所）の骨董店へ行くことはまれだ。程度はどうあれ、店は主の興を感じる物の、いわば個展会場。設えともども、こんな物達が好きといった物語が見えて、個々の物へ目が行く前に言葉で染められてしまう。

こちらは、骨董として価値の定まっていない、正体不明の物。それでいて目と心をわしづかみにする、そんな物と出合いたい一心の市がよいだ。

市に出店する主の理由は様々だが、新たな客を求めてのこと。市の客層や売れ系を考え

れば、平生では仕入れぬようなものへも手が出る。こんな事があった。いつもお定まりの伊万里の食器が並ぶ薄縁の端に真黒け。手に取ると、お顔も手先も失せてはいるが仏さん。かまどの上の梁に長く置かれて、いぶされた。旧家での食器の買い出しの折、主の目に止まり、薄縁でこちらの心を引いた。仏像を扱う店には並ばない消炭みたいな仏だが、姿はまごうことなき韋駄天。縁あって、馴染みの料理屋の厨房の守り神。

露店の市には、物好き以外ゴミとしか見えぬ物を持ち込む業者がいる。大正から三代続いた四国の眼科医が廃業。ステンレスの医療器具から、"診療室"や"待合室"と記した木札まで、ダンボール箱に、どっさり。"本日休診"の一片をいただいた。きばんだ白ペンキの肌へくすんだ赤文字。全体に細かなヒビが走っている。

最近は、大和駅前で毎月第三土曜日に開かれる骨董市が面白い。和、洋、三百店近くが遊歩道に並ぶ。六、七年、雨でもなければ月に一度の大和もうでが続いている。"本日休診"は大和の市で。

この市の一軒に、必ず目が行く壺があった。心動かぬまま一年も過ぎた頃、棚から失せた。どなたの心にかなったか、こちらの目が認められた満足感に寂しさが生じた。以来、棚へ目が行くたびに思いがつのる。それから一年、なんと棚に壺がある。高さ十センチ、

口の広いずんぐりした形。口縁から胴の中程まで薄く白釉が掛けてある。手に取ると、遠目に白釉と見えた肌に、ちりめん状の貫入。光の加減で淡いサファイア色に変化する。見惚れていたら、タイの発掘品で、釉が銀化している。古物商になるなんて思ってもいなかった若い頃、アジアを放浪し、タイで出合い、つかれたように集めた心の形見。わけあって、手放すつもりで市に出したが、売れず、一度は引っ込めた。わけは、口にしなかったが、主のいい値でつつんでいただいた。

P.

玉を立てておいたら重力でこんな形になりましたといった佇まい。染付けのP.の一字もかわいらしい白磁の容器。乳白色の肌のこまやかな貫入が温もりをもたらしている。手の平にとり、片手をあてがうと、すっぽり隠れてしまう。

肌理も白味もいろいろ、染付けの位置や発色が微妙に違うから、骨董市で見付ければ求めたP.が八つ、書棚に並んでいる。

昭和の始めから戦後に生産されたパピリオ化粧品のクリーム容器。写真のP.は高さ五十五ミリ（五ミリ低いものもある）。本の装幀を数多く手掛けた画家、佐野繁次郎のデザイン。白磁と記したが、オランダのデルフト焼をイギリスで改良、発明された硬質陶器。磁器より安価で強度もあったから、欧米では食器や洗面台、浴槽など様々に使われた。市でP.と風情の似たイギリスの薬瓶を求めている。佐野はパピリオのデザインを手掛ける昭和十年

代に数年渡欧している。温かみのある材質は、手に取ってみる本の装幀でつちかった佐野の目と手が選んだものにちがいない。振り向いたら棚にひよこが八羽。ピヨピヨ鳴く声が聞こえる。

最初の文楽

素人が喉を競う「浪曲天狗道場」という夜のラジオ番組ではなかったか。合格の合図は太鼓、不合格にはコケコッコーと鶏が鳴く。四十年以上も前になる、祖父母と川の字なりに床へつき薄暗い電灯の下で寝しなに聴いた。

〽妻は夫をいたわりつ
　夫は妻に慕いつつ
ころは六月中のころ
夏とはいえど片田舎
木立ちの森もいと涼し

このあたりでたいがい太鼓か鶏が鳴く。上手下手もわからぬのが合図の一瞬へ耳を澄まし躰を固くしていたものだ。綾太郎の「壺坂霊験記」は一夜に幾人もが語る、こちらは「いと涼し」の三度目くらいでたいてい眠りへおちていく。それにしても蒲団の内でいったい何へみがまえていたのだったか。

祖父母に連れられ三越劇場で文楽の「壺坂」を観たのもそんな十歳前後のこと。文楽も劇場という場所にもそれが最初だった。記憶の底からあの日の切れ切れが蘇ってくる。階段の踊り場のような所に椅子が置かれ、割烹着姿が白い厚手の碗で桜茶をふるまう。祖母の眼をぬすんで水中花のような花弁へふれ、濡れた指で壁の紋様を何くわぬ顔でなぞっていた。黄金色にきらめく眼の高さへ続く手摺を見つめ、紅い絨毯の床を手を引かれ少し登るように歩いてから場内の暗がりへおりていく。

口上といったか、告げられる演者の何々太夫という響きに耳がそばだつ。安寿と厨子王の物語でしかしらぬ太夫、床に坐ったいかめしいでたちの男たちを不安のおももちで眺めたものだ。

義太夫節の文句はまるでわからなかったが、顔に汗し躰をくねらせて語る太夫の様へまず引きこまれていた。気がつくと人形の動きに太夫の声と三味線の音が一つになって、何

最初の文楽

やら知らぬ感情の海へ投げ出されてしまったようで心もとない。人形遣いの黒頭巾へ視線をあずけてみるのだが、いつのまにやら声と音にまとわりつかれ黒衣が失せて人形が一人で動き回っている。

そんな視界のうつろうへりを見きわめようと歯をくいしばり舞台へ眼をこらしていたのではなかったか。

舞台の正面にそそり立つ岩壁。黒々としたその上部へぽっかり窓があいて、光があふれ出た。輝く中心に小さな人の影。

　お里く　沢市く

呼びかける声に暗い谷底から白い腕が伸び、光へすがりつくようにして人形が起き上ってくる。

義太夫も三味線も聴こえていなかった。人形も黒衣も視界から消えていた。えもいわれぬたかぶった心だけが虚空に浮かんでいた。

女人形の口元に時おりひらめくものがある。針でもささっているようで気にかかる。口に出た「針が」の一語、かすれて声にならない。ふり向くと祖母はこちらへ上半身をねじり、うつむいて眼を閉じていた。帯留めを指先でそっと叩くと、うっすらあいた眼に涙が光っている。

人形のしぐさみたいに袖口から襦袢の袖を少し引き出し目じりをおさえ、もうちょっとだからがまんなさいと眼が語る。「ちがうよ」の言葉をのみこんで祖父へ眼をやると腕組みしてうなだれた眼も閉じられていた。

義太夫節の内容もわからぬこちらが情にゆり動かされた。心の不思議にとまどい虚と実のはざまに「わたし」をたぐりよせ、世界とはじめて対峙しようとしていた。

そんなこちらとは逆様に祖父母は劇場の闇にいっとき「わたし」という囲いをといて、情の世界へ心ただよわせていたのだろうか。

まだ、そんなこと

人気ない構内を地下プラットホームへ降りるエスカレーターに向かって歩いていた。突然「まだ、そんなこといってるの」女の叫ぶ声がする。壁際で手にした携帯電話へさらに尖った声で「まだ、そんなこといってるの」。急勾配のエスカレーター坑を地上から吹き下りる風に身をすくめ、まだの一語に心震えた。どんな内実にせよ、まだと発する側へ恐れと憎しみを感じてきた。通過列車でもあるのか、轟音とともに地下から突風が吹き上がる。いまだ確かなものを持てず、確かだといわれることも信じられずに生きている。踊り場で振りあおぐと、牙をむく生き物のような金属階段がなだれ、床下へ流れ込む。奈落を逆吊しに上昇する階段へ突っ立つ者がいる。

鳥の本

　半世紀以上も前、銀座を叔父と歩く写真がある。大学を出て商社に就職した叔父が、当時めずらしかった漫画映画を見に、湘南から東京へ連れていってくれた。その折、街頭の写真屋さんが撮った。こちらが小学校へ入った年と、母に聞いた覚えがある。セピア色に褪せた小さな写真。左手は叔父に引かれ、右手に本。手にした次第は記憶に無いが、表紙の英字を指さして「お庭に来る鳥」という叔父の声が今も耳にある。

　一ページに一種。木の枝に止まった姿や、木の間を飛ぶ姿を鮮やかな色彩で描いた鳥の絵本。ページをめくるごと、見ているこちらは芝生から見上げているようだったり、空中から枝の鳥を眺めていたりと、まるで、庭を鳥といっしょに飛び回っているような心地になるのだった。一羽ごと、描く視点を変えてあると気付くのは長じてのこと。鳥たちの色や姿。庭木の葉や幹の形も見なれぬもの。何より、絵に添えられた英語が読めないことが

幸いしたのだ。ページをめくることで変化する空間。ページごとの意味（知識）ではなく、本の形態と絵のプリミティブな力に魅了されていたのだろうと思う。

鳥の絵本はどこに隠れたものか見つからないが、本棚に叔父に買ってもらった鳥の本がある。ベルリンの出版社から発行されたマックス・エルンストのコラージュ小説『百頭女』。

洋書を求めるすべを知らぬ高校生、叔父に相談したら即座に版元を調べ注文してくれた。数カ月後、美術大学への入学祝として叔父からとどいた『百頭女』。専門書や商品カタログの図版、雑誌の記事や小説の挿絵を切り抜いて貼り合わせて絵となすコラージュという手法を考案したエルンストが、一九二九年にパリの出版社から出版したコラージュ一四七葉で編んだ本。二十世紀最大の奇書といわれている。

一葉ごとに短い言葉が付されているが、独語版。これまた読めぬことが幸いして、奇観としかいえぬ視点が混在する眺めを、ひたすら網膜の快として存分に楽しんだ。

河出書房新社から訳本が刊行されるのは、十年後のこと。エルンストの分身「怪鳥ロプロプ」が恋人の「百頭女」を悦ばせるためにまきおこす騒動、と訳者の解説にある、鳥の本。

「ようなもの」

　二十年ほど前のことになる、小さなエッチングに心うばわれた。四センチ角の紙片にへの字形のバンドエイド、角にB●AND●AIDとある。作者は山本容子、京都芸大の学生。セットの作品で一点は売れぬ、と画廊主の声。手にすることは出来なかったが脳裏へピタリ張りついた。

　数年後、古山高麗雄の小説集『隠し事だらけ』の装画に「バンドエイド」を使いたいと電話を入れた。バンドエイドを描いた作品が他にもあるという。どんな事情があったか、京都へ明日行きますと電話を切った。

　待ち合わせの改札に目印の紙筒をかかえ強い眼差しの人が立っていた。改札脇の柵を挟んで名のりあうと、柵の上へ大きな作品をくるり拡げる。夥しいバンドエイドが溢れでた。使わせてほしい、顔を上げると目があった。

叡山の方に母と住んでいる、ここへはあの自転車で来たと振りかえる頰がピンク色に染まっていた。筒へおさめ、受け取って改札を出ずホームへもどりそのまま上り新幹線の客となった。

七〇年代の終わり、喫茶店で打ち合わせる心の余裕に無縁な二人だった。

山本容子の「Papa Aid」を眺めていると、「それは、バンドエイドのような感じなの」そんな台詞が聞こえてくる。何がバンドエイドのようなのか、描かれてはいない。何かを手早く伝えたい、とりあえずバンドエイドを描いて見せた。そう見える。五十八片のバンドエイド。一片、一片を詳細に見ていくとアウトラインの起点を見定めることが出来る。作品は版と左右が逆になる。線をたどって行くと、のの字を描くように左から右回転で描いたと思われる。線は左下から右上へ進み先端で右回転し何かを抱き込むように力が加わり（わずかに太まって）左下へ伸び起点に接する。

アウトラインの内にはバンドエイドの空気穴の配列を無視して（画面の左下に実物のバンドエイドが一片うつされている）小さな丸が昆虫の卵のように五列、無造作に描かれている。卵を内に抱き込む線が紙上で内をはじき出す形に転じる。この相反する印象の重なりが作

品の力だ。それは画面へ反復されさらに強度を増す。線と形のよじれは形の荷っていた意味をあいまいにする。画面の周囲に記されたB●AND●AIDのBも重複されている。人は見知っているはずのそれを何々のような、としか口に出来ない。

形と意味がふたたび折り合うのは人が具体的にその物と関わる時空でのことになる。こんな「Papa Aid」体験をした。

昼間、足指の傷の治療をうけた。薬を塗りガーゼをあてがう看護婦の手が深夜帰宅する車の内で蘇る。翌朝から日に三度塗るように薬をもらったが、ガーゼや絆創膏はあったか。車はあらかたシャッターを降ろした見知らぬ商店街を走っていた。と、一軒光がこぼれる薬屋。急ブレーキの音があたりへ響いた。

深夜、タクシーで乗りつけ、あたふたとバンドエイドの大箱を求める一見の客は気味の悪さを残すのではないか。

「昨夜、このあたりで見かけぬ男がバンドエイドを大量に買って行った。タクシーで逃げるように消えた。写真の男のような気もする」。ぼそぼそ話す薬店の主が思い浮かんだ。膝の上の車のシートに身を沈め、暗い窓ガラスにうつる顔を不思議そうに眺めたものだ。

149 「ようなもの」

バンドエイドが箱の内でカサコソ音立てて笑ったように聞こえ、顔の中へ夥しい数のバンドエイドが飛び散った。

翌朝バンドエイドの粘着面を被う紙をはがし、なにげなく左右へ引くと形は様々に変化する。空気穴も向きを変え、横へ列をなす。山本容子の強い眼差しに射ぬかれた思いがした。

「Papa Aid」には物が存在する真の様が描かれている。物は他人の作ったイメージによって所有することは出来ない。一人一人がそれを求める過程で感受されるものなのだと。世界はそんな一人、一人の「ようなもの」として存在する。そう告げている。

冬の朝

昨年の冬、旅先の骨董市で蓋付きの壺へ目が止まった。真っ黒けのそれへ両手を添えればずしりと重い。ひんやりの感触に子供の頃の冬の朝が蘇る。

目が覚めると掻巻と蒲団の間へ入れて寝たシャツやズボンを手さぐりで引きずり込み蒲団の内で着替えを済ます。居間の切り炬燵の櫓をずらし、畳の縁から身を乗り出して火床へ炭をくべる母の「おはよう」の口元にも白い息がおどっていた。十能から移した火種へ炭を置く白い手の先にパチパチと火花が散った。蒲団が掛けられるのを待ちかねて尻から躰を炬燵へ沈め、顔だけ出した胸元に燻る煙が流れ出る。火種が風を呼ぶのか、足先をひゃっこい風がなでた。クシャミに台所から「火が起こるまで炬燵に入ってはだめですよ」。

祖父が神棚へ水を供え燈明へ火を灯すと榊の青黒い葉が炎のようにゆらめいた。お前も声に御飯の炊ける甘い香りがまといつく。

ここへ来て手を合わせろと、目が誘う足元へ炬燵から這い出すと柏手を背に縁側から庭へ。そこここに霜柱が土を持ち上げている。下駄でそっと踏み込むとザクリの感触が脳天まで走った。五つ六つと数えながら踏み歩けばほっぺたもほてってくる。朝日の差す屋根が煙っているように見えた。池の端からしなだれた藪柑子の紅い実が池の氷にとじ込められているのを不思議なことのように見つめてもいた。「御飯ですよ」家の中で母が呼ぶ。

今の都会の暮らしにも季節はめぐってくるけれど、子供の時分の記憶の底へ沈んでいる物たちはすっかりと失せてしまった。五徳に十能、火床に火種。艶やかな言葉が声に出てもいたか、「お客さん、そいつは火消壺、炭火を入れて消す。いるんなら安くしとくよ」訝しげな主の声。

それにしても瘦せ細った言葉に似合いの物しかないと、留守宅の人気ない居間を思い浮かべて他人事のように見まわしていた。

白岩焼の大鉢

　六年ほど前、古書店の棚から偶然手にした『白岩瀬戸山』で白岩焼を知った。江戸から明治へ百数十年、秋田の角館近郊で焼成された陶器。昭和初め、窯の縁者が村の記憶から消滅しつつある白岩焼のあらかたを調査し、自らの還暦記念に三百部発行した稀少本。後に白岩焼のコレクターが復刻したと後書きにある。古事記の神様の部落の様だったと著者、渡邊爲吉が綴る明治の陽気で活気に満ちた白岩の暮らし。対照的な巻末の白岩村入口と記された写真の物寂しい気配、心が騒ぎだしていた。口絵の人懐っこい徳利や瓶に引かれもしたが、何より二人の男を魅了した白岩焼をこの目で見たい。そんな矢先、思いが通じたものか、旅先の骨董屋で白岩の瓶と出合った。焦げ茶色の肌に口縁から撫で肩へポッテリ青白い釉が掛けてある。骨董として評価は定かでない、うぶな姿に一目で惚れた。
　白岩焼はおおむね庶民の日常雑器。刻文も目にするが、心をとらえてはなさないのは、

木の実の様な朴訥とした形と肌色へ青釉や白釉、なまこ釉などを施した姿。それも釉が器の内から外へ流れ出て、器体を垂れ下がる一瞬に時が止まったか、釉溜まりが凍てついた、そんな表情に強く引かれている。心の内から溢れ出る思いがせきを切る、その刹那を封じる力が同じ内にはたらく。切なさだけがこごっている。

大鉢は片口。どんな用向きであったものか。冬には室内のガラス戸際に据え、水を張ってある。日の移ろいを内にあやなす釉色のへんげは見あきることがない。夜、気まぐれにともした蠟燭の炎で内から水が波立ち、口縁で波頭が砕け散るように見える。瓶をはじめ壺や鉢と二十ほど手にしたが、引かれる心のうちわけを語ってくれる一品にはいまだ巡り合えないでいる。一品への憧れには、おのれと対峙する煩わしさへおのれを追い込む自虐の味がありはしないか。

白い本

　書店の平台や棚に「いい本だな」と目を誘われる本に出合う時がある。手に取って眺め、頁を繰るうちに目に止まる数行を読んでいる。手の内で表紙はすでに深く馴染んだ物でもあるような感触を生んでいて、放せない。そっと閉じ、何とはなしに人目を避けるようにしてレジに向かっている。

　装幀という表現の目的のひとつは、本を目にした人を読んでみたいという思いに誘い込むことにある。作品の内容から装幀の表情を案ずる一方、その作品はどんな人がどんな心で読みたいと思うのだろうかと考え、重ね合わせるようにして装幀原稿を作っている。

　装幀の仕事について十年（一九八八年当時）、文芸書を中心に、単行本、文庫本、選書、全集物と、二千点に近い装幀をしてきた。

　「新鋭詩人シリーズ」をはじめ、詩や詩論の装幀の仕事からスタートしたということも

あって、白い紙の表情をいかした本の姿が好きだ。それは色としての白が好きだということではない。白い本は、何か本というもの自体の佇まいの原基そのもののように思えるからだ。

本というものは、作家によって書かれた作品が活字に組まれ、印刷され綴じられ、造本化され、装幀がほどこされても存在したとはいえない。書店や図書館で読者に出合い、読まれることで初めて一冊の本として生まれるのだと思う。すでに在って読者が受身で読むのではなく、本は一人一人の読者に読まれて初めて在るといえるものなのだ。

多くの言葉で織り上げられた物語であっても、その作品の根に、一人の作家の、平生から溢れ出て、書くということでしか生きられないという作家の声が聞こえてくることがある。また、平生から心から溢れてしまい、何を読むかではなしに、ただ読みたいという思いから本を開くことがある。平生からの書くという溢れと、読むという溢れを受け止め、接ごうと考える時、白い装幀の本が生まれている。

美大の学生だったころ、課題のデザインを描くためにベニヤのパネルに水張りした白いケント紙を、カッターナイフで切り裂いてしまったことがある。ピーンと張った紙の切れ目はパネルから一センチほど浮き上がった。

156

切れ目の内を覗くと、朝の光を透してケント紙の裏は、ほのかなクリーム色をおびた優しい乳白色の光溜まり。どれほど見惚れていたのだろう。描かれた紙の裏は白いのだ、紙の裏は白い、白い……。そう口に出た言葉で我にもどった。課題をどうデザインするかということにだけ心を奪われていたが、そうやって表現されたものは自分の視線で閉じている。他人がどう見るかというところから表現を見なくてはだめだ。そんな思いをケント紙の裏、ほの白く輝く光溜まりが教えてくれたのだった。

書店で本はまず人の目に止まり、次に手に取られるもの。そのわずかだが不可欠な過程それ自体を装幀表現にいかせないものかと考えたのが『私という現象』。

カバー装の本は並製であれ上製であれ、本体とカバーの間には数ミリの浮きがある。本を持ち上げる時、その浮き上がっている隙間は手指で押さえられているのだが、それを意識することは少ない。それを意識化するには、目に止まった時と手にした時ではカバーの見え方が変わってしまえばいいと考えた。

カバーは厚手のトレーシング・ペーパーに艶のないＰＰ加工。半透明性をいかすと同時に、手にした時に濡れているような感触を生みたかった。蜜蠟でコーティングしたような、

157　白い本

透ける乳白色がほしかったのだ。表紙にはグレー一色刷でカビ状の図像が刷ってある。手に取られると数ミリのカバーの浮きで見えなかった表紙の図像が、持った手の指の周囲を中心にカバーに浮き出る。離すと消える。

物が在る、その関係性――。作品から読み取ったこの認識を装幀にいかすべく考えた末だった。

トレーシング・ペーパーのように透明性があり、紙とは異なって本体に布のようにピッタリと付く素材を使ったのが『現在における差異』。

著者と三人の小説家との対談集、表題になった対談のタイトルを含め、三つの対談タイトルがそのまま本の内容も十分に示していることもあって、オビはつけない造本とした。表紙に三つの対談タイトルと対談者の名前をスミで刷って、カバーの表題や著者名の間から半調で透けて見えるようにしてある。カバーに直接、半調で刷ってある状態とは異なる表情が出た。

書物はポスターとは異なり、人の手に取られ、さわられるもの。だから、触覚感は図像

や色彩や文字の姿と同様に大切な要素だと思う。ふだん、手ざわりがその作品の装幀には重要と思われる場合、既成のエンボスが施されたファンシー・ペーパーから選ぶわけだが、エンボスの種類は布目や革調のほか、ほんの数パタンしかない。『夢の明るい鏡』はコットンが入った風合いのある白い紙の裏から、砂目状の図像を最大印圧で活版空刷として、表面にざらざらした手ざわりを表現した。

触覚的な凹凸を持った本の表紙は手に取らずとも見えるものだ。そこで見た目と実際に手にした時の印象を裏切るように表現する時、既存のエンボスのある紙に、艶のないPP加工を施して使う。『私小説を読む』『ダイアローグ』『重層的な非決定へ』など、思想書のジャンルに使うことが多い。

「詩・生成」シリーズでは硬質塩ビシートを巻くことで、見えていてもさわれない疎外感を。『シングル・セル』ではビニールの袋をかけてしまって、手で強くさわればわずかに表紙の凹凸感は得られるが、何かまどろっこしい苛立ちを、生もうとした。

白い紙をいかした装幀を多く作ってきたが、白い紙といってもクリーム味の強いものか

ら漂白したような青味を感じるものまでさまざまにある。基本的には標準的なコート紙に艶消しのPP加工を施してできる白味が好きだ。

『批評とポスト・モダン』はコート紙に艶の出るPP加工。現在書店の平台で最も多く目にする仕様だから一番むずかしい。何らかの図像を使えば一応の差はつくが、あえてタイトルや著者名の文字のレイアウトだけで色数もおさえて仕上げたほうが、平凡な紙の白味を、きわだつ余白として演出できる。

白い紙にも数年前から様々な混ぜ物の入った良い紙がふえてきて楽しい。『おもいのほかの』『われらの獲物は一滴の光』『新しいキルケゴール』『久野収　対話史（Ⅰ・Ⅱ）』などは、本来紙を製造する際に取り除くパルプ中の滓（かす）を糸状や砂状に砕いて混ぜて漉いた紙を使っている。

書店でまず読者の目にいやおうなく飛び込んでくるのは、個々の本の装幀の表情ではなく、それ以前に均一なPP加工をされた表面が発する、面としてのテカリであることに注意したい。そんな、ひとつらなりになった、のっぺりした平台の中に、時折ポツンとコーティングされず白い紙の風合いが生きている装幀の本があると、そこに視線が引かれている。

コート紙系のカバーに比べてコストが数倍する混ぜ物入りの紙をカバーに使用した本がふえているのは、単に差別化がたやすいということだけではなさそうだ。特に図像などを刷ると、紙に混ぜられた異物が刷られている図像の中に見え隠れしていて、見る人の無意識の内へ、何の図像であるか、どんな装幀であるかという以前に、それらが紙に刷られたものであるという、表現されてあるものの原メッセージが発信されるからなのだ。

成熟した多量な情報の海に暮らす人々は、単なる情報の受け手としてあることから、情報を批評的に受け取らざるをえなくなっている。もっともらしいもの、美しすぎるものに対して、まず疑ってかかる意識がありはしないか。混ぜ物入りの白い紙が新鮮に思えるのは、そんな意識と無関係ではないと思う。一方、そんな表層の現在から溢れた心が、変化する人々の目と心をつかむ新たな表現を可能にする、限りなく白い紙を求めてもいる。装幀の良いアイディアが出ずに困りはてて、ふと裏のない白い紙はないものだろうかと思ったりもする。

チリ八ミリ

情報としての文章は、発信する側の思わくで秩序付けられる。文章は罫で囲われ、題を約物が飾る。人は文章を読んでいるのではなく、情報の消費者として、思わくを読まされていないか。

蜂飼耳の文章は情報ではない。事や物の感想が記されているが、主題と一見無関係に思われる、背景や細部が切り詰めた文で象嵌されてある。読む人の意識を、数行前の文が揺さ振り、後の行の一語が撃つ。再度、読み返すと、事や物は眼前にあって、耳もとで、さて貴方の感想は、と問う声がする。

蜂飼耳の文は、読むという行為を密やかな事件と化すために用意されてある。単なる情報の容器ではなく、事件の現場としての本の形が問われた。

版元の要請は、四六判の上製。本文は二百頁ほどに仕立てること。通常の大きさの文字

で組めば、問題のない原稿量だ。しかし、『孔雀の羽の目がみてる』の文章は、読むと同時に文を一望できる版面が必要だ。

編まれる文章はどれも短い。一頁に六百字組めば、一つが三、四頁。頁をつまみ、めくり返せば、文は一望できる。この文章へ人を誘うには、大きめの文字と、ほどよい行間が不可欠だが、判型を大きくするか、頁数を増やさぬかぎり、版面の余白が不足し、読みづらい。

縦組みの文章を読む視線は、天地に余白が足りないと、上から下へ下から上へスムースに折り返せず、本の外へ零れる。左右の不足は、ノド側の行が頁の傾斜に落ち、小口の行の視線は頁から外れる。

版元の要請と文の要諦に応え、余白をどう拵えるか。思案の先へ浮かんだ像がある。書見台で本を読む人の姿。台上の和綴じ本にチリが無い。書見台の天板が深いチリに見えた。

上製本の表紙は、本文より天地、小口ともに三ミリ大きい。そのはみ出した部分がチリ。本の歴史があやなした本文を保護する形だ。

このチリ、人は本を読み始める際、版面と視線を定位（角度や距離）させる目安として無意識に使っている。チリは背後の空間や物から版面を読むという場へ結界をなす。

163　チリ八ミリ

読み耽っている時、チリを意識することはない。しかし、深く感応し、心動くと、文字や行から離れた視線が、何かが溢れてしまうことを畏怖するように、チリをまさぐっている、そんなことがありはしまいか。

チリは、人を読むことへ誘い、読むことで生まれる、新たな心の秩序を縁どる、一人一人の罫なき罫ではないか。

版面の余白の不足を、表紙のチリを深くしておぎなう。それは、読むことが一つの事件である文を、ささえてもくれるはずだ。

製本の工程はあらかた機械化されていて、手作業を要する箇所は定価を押し上げる。流通過程の梱包で、深いチリは折れ曲がってしまわないか。様々な検討を加え、八ミリのチリが可能となった。しかし、通常の四六判より、天地で十ミリ、左右で五ミリ大きな形は、書店の平台や棚で、あつかいづらい。危惧する声があった。

試作した深いチリの本を、どれほど手にし、眺めたか。ある時、本文の厚みがチリに切り立つ白い崖に見えた。頁をめくることで、崖は左から右へ、右から左へ移り変わる。切り立つ白は、版面の余白の切っ先でもあった。

そんな気付きもあって、表紙は四六判のまま、本文の天と地、左右を五ミリ短くし、チ

リが八ミリの本が形を成した。本文紙の紙色と、表紙の色を合わせ、版面の余白とチリを加え、天に二十五ミリ、地へ二十六ミリ、小口は二十ミリの余白が生まれた。ノンブルや柱は、その余白へ、文章の題ともども一切の装飾をさけてある。

深いチリが、孔雀の羽が開くのを、待つ。

ポジティブな諦観

装幀を仕事にしている僕に、「社会」はデザインする過程で顕在する。言葉で表出された作品を、本という物にして、人の目と手へ晒し、読みたいという思いを誘う。

デザインに必要な要素、文字の形、色や図像、材質のイメージは依頼された作品から読み取り、人の視覚と触覚へ重層的に構築する。デザインは目的ではない、手段だ。「読む」とは個人的なことと思われるが、人それぞれが五感で感じ取った「社会」、その顕れだ。作品に装幀の文字の形が書かれてあるわけではない。どの様な文字が良いか、考え読むことでイメージが顕れる。それは、記憶の底に沈んでいた、古いポスターの一文字であったりする。が、大切なことは、イメージがあるのではなく、イメージが顕れるということだ。仕事とは、批評的に事に対峙し、あらたな「社会」の顕在に与することだ。

166

デザインを考える時、立ち戻る言葉がある。「人は見たいものしか見えない」と、石原吉郎の「民主主義の根本をささえるものは人間不信」。つまるところ、「人は人」、「ポジティブな諦観」。そんな、人と人が寄り合って生きるための知がコミュニケーション・デザインだ。

一方から一方への情報の伝達や還元の技ではない。人は本来、五感を介し、事に対応し、感情や思考を言葉や行動にして、人と渡りあってきた。しかし、現代では、視覚への訴求を主としたメディアが人々の心を均一化し、事の情報化は発信サイド一色になっていることに疑問すら感じない。ビジュアルとは名ばかりで、事は凡庸な言葉で拾われ、その記号でしかない画像が溢れている。

ビジュアル本来の無秩序（言葉にならぬ）をコミュニケーション・ツールとしていかに生かすか。そのために、他の感覚へのアプローチを重層的にデザインすることが必要だ。人と人が、五分五分で渡り合い、折り合う。ポジティブな個人主義をめざす、コミュニケーション・デザインでありたい。

あとがき

　言葉で表出された作品は、それを読む人の数だけ印象が生まれ、作品が出現する。装幀とは、多様な印象をもたらす言葉を探り、マチェールを紡ぐことだ。
　表現とは、著者の内なる印象を言葉にすることではなく、書くことで出現する無意識だ、とすれば自らそのマチェールを紡ぐことは出来ない。装幀は作品に内在する他者だ。
　本書の製本は仮フランス装。購入した本に好みの装幀をほどこす文化がフランスではぐくまれ、簡易な製本（フランス装）で書店に並んだ。四方を折り込んだ表紙に、糸でかがった本体を軽くはり付けた（仮フランス装）形。
　フランス装は、装幀を読者へ先送りした姿。「紺屋の白袴」と気取るつもりはない。装幀を生業にして、かれこれ四十年。著者と編集者に選ばれ、表現の機会を得る、受注生産。作品の言葉から、装幀の要素を読み取り、要素に人が感じる印象への斟酌が構成を導く。

何から何まで人様あっての装幀者。装幀の余白はおこがましいが、『樹の花にて』以後、やっとこ拵さえた文。一冊に仕立ててくれた和気元さん、感謝。

二〇一六年五月

菊地信義

初出一覧

I

枕木(「日本経済新聞」夕刊二〇〇九年一月十日)
朝のフレンチ(「同」二〇〇九年一月十七日)
風合い(「同」二〇〇九年一月二十四日)
その他(「同」二〇〇九年一月三十一日)
地口(「同」二〇〇九年二月七日)
二度目(「同」二〇〇九年二月十四日)
地雷(「同」二〇〇九年二月二十一日)
ごめん(「同」二〇〇九年二月二十八日)
直し(「同」二〇〇九年三月七日)
十字路(「同」二〇〇九年三月十四日)

然然（同）二〇〇九年三月二十一日
あて（同）二〇〇九年三月二十八日
一瞬の花（同）二〇〇九年四月四日
律義な四角（同）二〇〇九年四月十一日
醍醐味（同）二〇〇九年四月十八日
たかい、たかい（同）二〇〇九年四月二十五日
浜で（同）二〇〇九年五月二日
きがかりな人（同）二〇〇九年五月九日
名前（同）二〇〇九年五月十六日
キイチゴ（同）二〇〇九年五月二十三日
物集女（同）二〇〇九年五月三十日
賭（同）二〇〇九年六月六日
扉（同）二〇〇九年六月十三日
豊かなもの（同）二〇〇九年六月二十日
心の色（同）二〇〇九年六月二十七日

II

本の裏芸（「文藝春秋」二〇一四年十一月号）
こまった装幀の本（「本」一九九七年八月号）
手の言い分（「日本経済新聞」二〇一一年九月二十五日）
ぎざぎざ（「資生堂アートハウス静岡」二〇〇九年十月）
装幀の出前（「文藝春秋」一九九七年二月号）
わからない（「更生保護」法務省 二〇〇六年八月）
居つづけ（「四季の味」二〇〇二年四月）
ねこめし（「きょうの料理」二〇〇三年四月）
厄介な（「オール讀物」文藝春秋 一九九六年七月号）
際に住む（「太陽」一九九九年七月号）
正体不明（「潮」一九九七年六月号）
骨董市のみそっかす（「文藝春秋」一九九四年二月号）
夜のショットグラス（「アートコレクション3」二〇〇三年一月号）
心の形見（「ベストパートナー」二〇一一年十二月）
P.（「月の原」五号 二〇一六年四月号）
最初の文楽（「国立劇場」パンフレット 一九九四年二月）

まだ、そんなこと(「るしおる」30号　一九九七年三月)

鳥の本(「週刊朝日」二〇〇九年十月二十三日号)

ようなもの(「世界はそんな一人、一人の『ようなもの』として存在する」改題。「BT」一九九四年四月号)

冬の朝(「俳句春秋」NHK学園　一九九三年十二月号)

白岩焼の大鉢(「週刊朝日」一九九五年九月二十二日号)

白い本(「VIEW かんざき」神崎製紙　一九八八年七月)

チリ八ミリ(「蜂飼耳『孔雀の羽の目がみてる』のチリは八ミリある」改題。「学校図書館クラブ会報」二〇〇四年十一月)

ポジティブな諦観(多摩美術大学グラフィックデザイン学科卒業制作"SPICE"二〇一五年)

著者略歴

一九四三年生まれ。多摩美術大学中退。
一九七七年装幀家として独立。
一九八四年第22回講談社出版文化賞、一九八八年第19回藤村記念歴程賞。
講談社文庫、講談社文芸文庫、平凡社新書、現代詩文庫のフォーマットや、「古井由吉作品」、『澁澤龍彦全集』『新編 日本古典文学全集』等を手がける。

主要著書
『菊地信義 装幀の本』(リブロポート、一九八九年)、『装幀の本』『装幀=菊地信義の本』(講談社、一九九七年)、『樹の花にて』(白水社、一九九三年)、『新・装幀談義』(白水社、二〇〇八年)、『菊地信義の装幀』(集英社、二〇一四年)等

装幀の余白から

2016年6月15日 印刷
2016年7月5日 発行

著　者 © 菊地 (きく) 信義 (のぶよし)
発行者　及川　直志
印刷所　株式会社 理想社
発行所　株式会社 白水社

東京都千代田区神田小川町三の二四
電話 営業部03(3291)7811
　　 編集部03(3291)7821
振替 00190-5-33228
郵便番号101-0052
http://www.hakusuisha.co.jp
乱丁・落丁本は、送料小社負担にてお取り替えいたします。

誠製本株式会社

ISBN 978-4-560-09240-8
Printed in Japan

▷本書のスキャン、デジタル化等の無断複製は著作権法上での例外を除き禁じられています。本書を代行業者等の第三者に依頼してスキャンやデジタル化することはたとえ個人や家庭内での利用であっても著作権法上認められていません。

菊地信義［著］

新・装幀談義

本を装幀する際に重要な要素、紙、文字、色、図像、時間、空間について縦横無尽に論じながら、読者の囲い込みと解き放ちを熱く語る、第一人者の方法と美意識。装幀家の目標である、装幀まで／囲い込みと解き放ち／文字／素材／色／図像／時間と空間／要素の構成／装幀の現在（目次より）

「生きる」

みんなの「生きる」をデザインしよう

母校の小学校で授業を受け持つ。テーマは子どもたちそれぞれの「生きる」を表紙にすることだ。児童ひとりひとりが想像力と表現力を生み出していく姿を描く、感動的なドキュメント。

白水Uブックス

樹の花にて
装幀家の余白

一冊の書物への出会いのために、読者を誘惑してやまない装幀の第一人者が、多彩な表現に通底する透明な官能性と、求心的感性の交差を造形の余白に綴った、本好きに贈る書物の周辺。